| 蔬果 | 花草 |
| 木紋 | 自然風景 |

活用 3 色
畫出百變細膩水彩畫

小林啓子

瑞昇文化

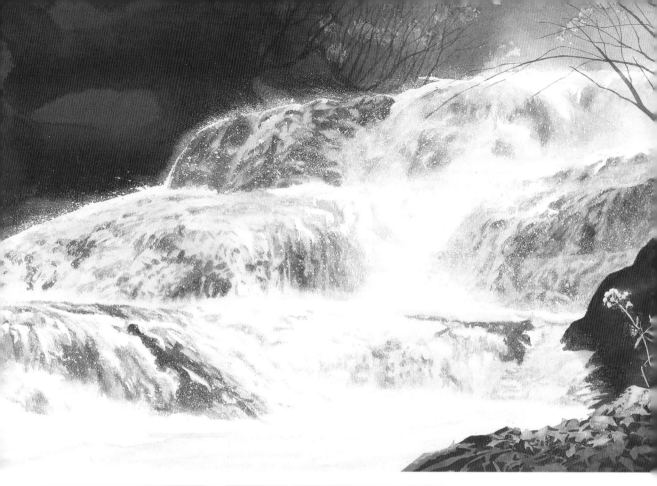

「晚秋的瀑布」（上）
北輕井澤　魚止瀑布
實際尺寸：38×56cm
大量雨水匯集成水勢驚人的瀑
布。試著將目睹到光線落在飛沫
上的感動描寫下來。

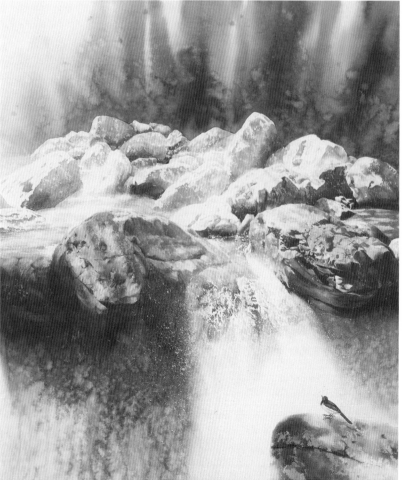

「激流」（左）
三重縣　赤目四十八瀑布
實際尺寸：72×60cm
由於溪流的規模不是很大，所以
嘗試以誇張手法來呈現動態描
寫。

「日光裏見瀑布」（右）

日光市 大谷川荒澤川支流的上游
實際尺寸：72×53cm
擁有一處頗具魅力的瀑布卻鮮
少有人造訪的地方。據友人告
知，上游是熊的棲息處。

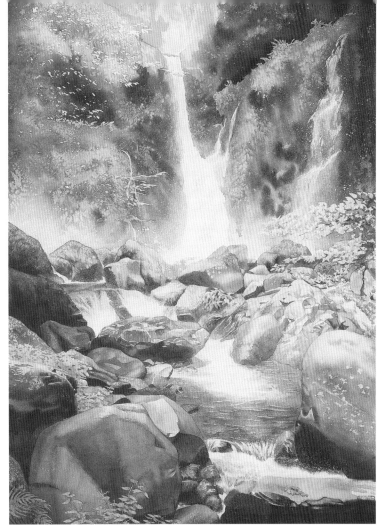

「秋訪」（下）

山梨縣 西澤溪谷
實際尺寸：31×41cm
試著將急流岸邊的雜草，在陽
光照耀下熠熠生輝的模樣描繪
出來。

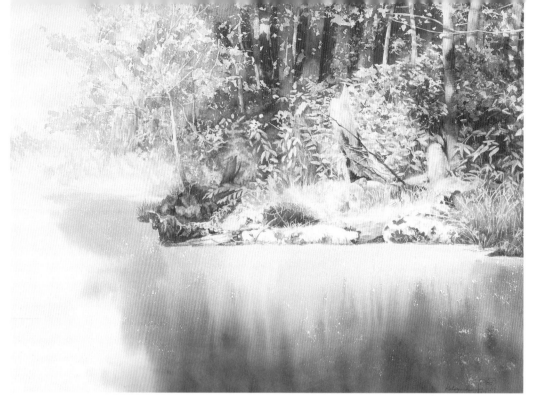

「森林中的向陽處」（上）
長野縣 上高地
實際尺寸：60×72cm
昏暗森林中的一處，像開了照明燈一樣沐浴在陽光下。試著以此為中心進行描繪。

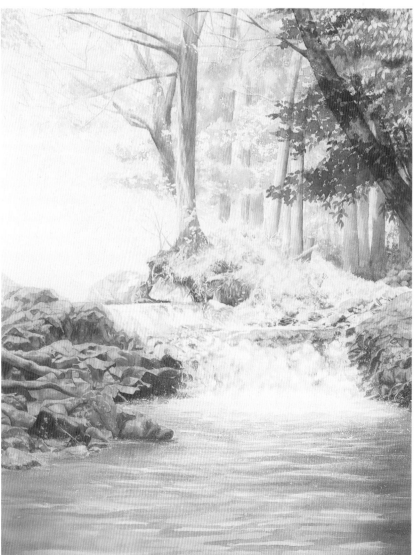

「初夏的光輝」（左）
伊豆 滑澤溪谷
實際尺寸：72×53cm
此為一處面向陽光的優美場所，不過由於障礙物很多，所以試著在描繪時省略一些細節。

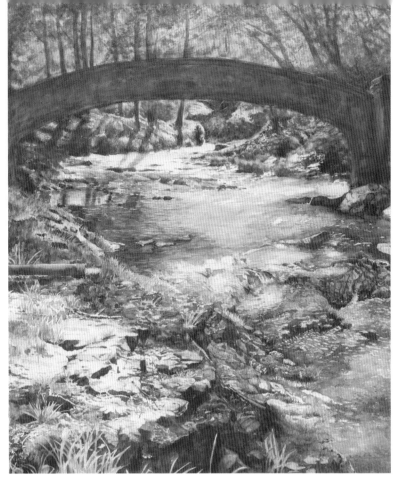

「清流的早晨」（右）

山形縣 銀山溫泉 洗心峽

實際尺寸：100×80cm

這幅是開始畫水彩畫時期的作品。在旅行地一邊看日出一邊散步，試著將當時遇見的景色描繪下來。

「早春的溪流」（下）

伊豆 滑澤溪谷

實際尺寸：31×41cm

早春的溪谷。冷冽空氣中一條優美的溪流。

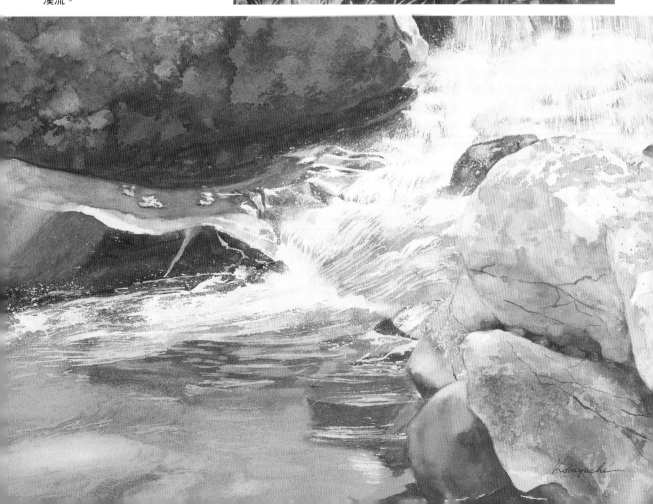

Contents

Part 1　水彩畫所需的工具

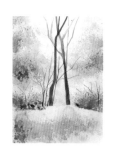

Part 2　水彩畫基本中的基本

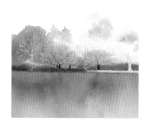

Part 3　挑戰水彩技法！

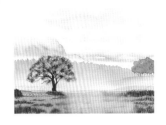

Part 4 　挑戰各種題材！ 69

Part 5 　挑戰描繪自然的風景畫！ 93

Introduction

　我原本是畫油畫，自從某時期患有關節炎後，就變成畫水彩畫。面對水彩畫，第一個感想就是透明水彩的顏色很美。我被那利用畫紙之白色所湧現出來的光亮吸引住了。尤其是將畫紙的白色發揮得淋漓盡致的表現，我認為是透明水彩最大的特色。水彩的彩度很美，可藉由顏色相疊創造出各種顏色，更驚訝於原來水彩有這麼多有趣技法，舉凡暈染、渲染、留白、乾筆等等，轉眼間就一頭栽進水彩畫的世界中。

　初學者剛開始學習描繪水彩畫時，不需考慮太多，先試著提筆作畫很重要。就算線條歪斜或混出奇怪的調色都無妨，可以用自己的風格享受描繪水彩畫的樂趣。透明水彩的顏色之美、與水遊戲時偶然形成的顏色變化等，都會令人驚艷不已。在這當中會產生疑問「怎麼樣才能畫得更好看？」屆時，請試著翻閱本書這類技巧書。翻閱時會發現，裡頭介紹各種有關水彩畫的描繪技巧，不妨從中慢慢學會描繪透明水彩的訣竅。

　這本書的目的是要讓初學者也能容易理解，因此對於技巧的說明相當用心。要是我的技法，能為讀者帶來些許幫助，那就是我的幸福。

小林 啓子

Part 1

水彩畫所需的工具

關於水彩顏料

❖ 準備顏料和調色盤 ❖

　　水彩顏料可分為「透明水彩」和「不透明水彩」，本書所使用的是「透明水彩」。配合本書的內容，從我平時常用的顏色中挑選出以下17種顏色，敬請參考。

01　本書所使用的17種透明水彩顏料

本書使用的顏料為以下17種顏色。以日本好賓的透明水彩為主。不過，生赭（Raw Sienna）使用的是溫莎牛頓水彩，螢光橙（PASSION ORANGE）使用的是KUSAKABA水彩。

※
我的
3
色
（▼
p.
24
）

	顏料		濃				淡
①	茜草紅（CRIMSON LAKE）（※）	W010 CRIMSON LAKE	濃				淡
②	深綠（SAP GREEN）（※）	W075 SAP GREEN	濃				淡
③	淺群青（ULTRAMARINE LIGHT）（※）	W093 ULTRAMARINE LIGHT	濃				淡
④	碳酸銅藍（VERDITER BLUE）	W095 VERDITER BLUE	濃				淡
⑤	錳藍（MANGANSES BLUE NOVA）	W105 MANGANSES BLUE NOVA	濃				淡
⑥	松石藍（TURQUOISE BLUE）	W099 TURQUOISE BLUE	濃				淡
⑦	碧綠（VIRIDIAN）	W060 VIRIDIAN	濃				淡
⑧	咪唑啉銅黃（IMIDAZOLONE YELLOW）	W050 IMIDAZOLONE YELLOW	濃				淡
⑨	深鎘黃（CADMIUM YELLOW DEEP）	W043 CADMIUM YELLOW DEEP	濃				淡
⑩	焦茶（SEPIA）	W136 SEPIA	濃				淡
⑪	土黃（YELLOW OCHRE）	W034 YELLOW OCHRE	濃				淡
⑫	熟褐（BURNT UMBER）	W133 BURNT UMBER	濃				淡
⑬	生赭（RAW SIENNA）		濃				淡
⑭	螢光橙（PASSION ORANGE）		濃				淡
⑮	朱紅（VERMILION）	W018 VERMILION	濃				淡
⑯	朱紅（Hue）（VERMILION Hue）	W019 VERMILION HUE	濃				淡
⑰	亮玫瑰（BRIGHT ROSE）	W170 BRIGHT ROSE	濃				淡

02 調色盤上的顏料排置

左頁的17色按照以下方式排置，使用起來比較順手。常用的顏色分成相鄰的兩格，做為單色用和混色用。事先用簽字筆等工具寫上顏色名稱，就能一目瞭然。

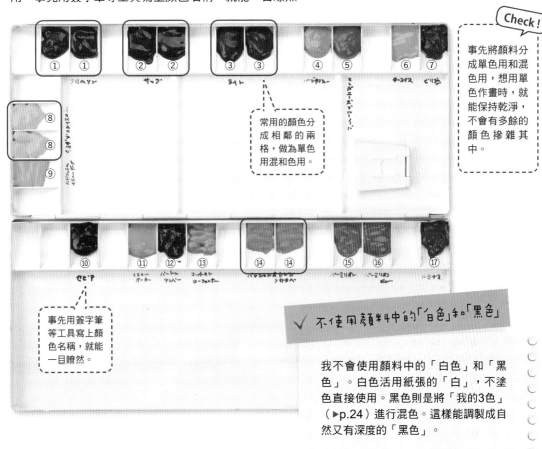

Check !

事先將顏料分成單色用和混色用，想用單色作畫時，就能保持乾淨，不會有多餘的顏色摻雜其中。

常用的顏色分成相鄰的兩格，做為單色用混和用。

事先用簽字筆等工具寫上顏色名稱，就能一目瞭然。

✔ **不使用顏料中的「白色」和「黑色」**

我不會使用顏料中的「白色」和「黑色」。白色活用紙張的「白」，不塗色直接使用。黑色則是將「我的3色」（▶p.24）進行混色。這樣能調製成自然又有深度的「黑色」。

03 關於顏料盤＆洗筆器

依照描繪作品的需求，有時會使用到大量的顏料。這種情形，除了使用一般的調色盤，我也會將顏料擠在顏料盤，調水稀釋後使用。清洗畫筆的洗筆器，大一點的比較方便。

❖ **顏料盤**
備齊各種大小的盤子，
使用起來就很方便。

❖ **洗筆器**
直徑大約15cm的容器。
有兩個以上比較安心。

關於畫紙

❖ 挑選水彩紙 ❖

紙張使用水彩畫專用的畫紙。即便塗繪相同的顏色，色調和渲染情形也會依紙張的不同產生微妙差異，所以紙張的選擇很重要。另外，紙張有「紋理」，請記住在各種畫紙作畫時的手感和完成後的印象。

01 推薦的畫紙

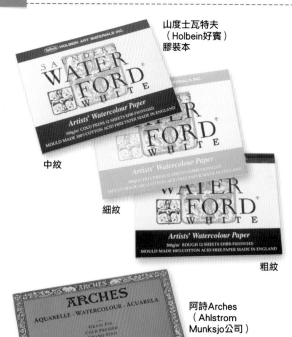

山度士瓦特夫
（Holbein好賓）
膠裝本

中紋

細紋

粗紋

阿詩Arches
（Ahlstrom
Munksjo公司）

走進美術用品店，就會看到店內陳列著各種紙類，個人推薦的是「山度士瓦特夫Saunders Waterford」（Holbein好賓）的膠裝本（※）。在正規的水彩紙中，價格較為實惠且容易買到。紙張的肌理紋路有分粗紋、中紋、細紋（參照下項），一開始可以先從中紋下手。

另外，我也推薦「阿詩Arches」（Ahlstrom Munksjo公司）水彩紙做為專業用途使用。價格比較高，卻是非常好畫的高品質用紙。

※ 線圈本與膠裝本
寫生畫本有分以線圈裝訂的「線圈本」，以及四邊封膠固定的「膠裝本」。

線圈本

膠裝本

02 用紙的「紋理」不同，作畫時的手感和完成印象也會不同

用紙依照表面的凹凸程度，分有粗紋、中紋、細紋等紋理。
用紙的紋理不同，作畫時的手感以及完成印象也會不同。

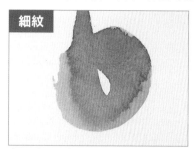

細紋

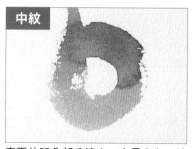

中紋

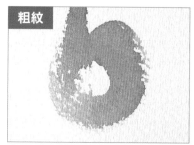

粗紋

表面的凹凸部分最少，容易表現出筆觸，適用於較為細緻的表現。

表面的凹凸部分適中，容易上色，適用於各種技法及題材的表現。我平時也是用中紋畫紙來作畫。

表面的凹凸部分最多，不容易表現出筆觸，適用於較為動態的表現。

關於畫筆

❖ 依目的區分使用畫筆 ❖

畫筆的種類各式各樣。尼龍毛的畫筆吸水性雖然差了一點，有彈性，筆尖容易聚攏。貂毛筆在顏料吸附、彈性、筆尖的匯集力各方面皆表現優異。請活用畫筆的各種特性，根據用途來區分使用。

01 畫筆的種類與用途

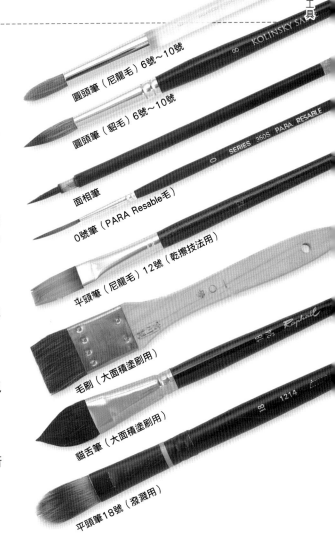

圓頭筆（尼龍毛）6號～10號

圓頭筆（貂毛）6號～10號

面相筆

0號筆（PARA Resable毛）

平頭筆（尼龍毛）12號（乾擦技法用）

毛刷（大面積塗刷用）

貓舌筆（大面積塗刷用）

平頭筆18號（潑濺用）

❖ 主要使用的畫筆
平時所使用的畫筆以6號～10號的圓頭畫筆為主。筆毛的種類有尼龍毛和貂毛（鼬）。尼龍毛的畫筆主要用於擦洗法（▶p.40）、乾擦法（▶p.56）以及描寫上，貂毛的畫筆則在需要含水量多的情形下使用。另外，為了將不同顏色做交替使用，各種畫筆準備2～3枝會很方便。

❖ 用於細緻描寫的畫筆
細部描寫時，我會使用面相筆。像是描繪細樹枝時，有枝筆尖細長的PARA Resable（Holbein好賓）的0號筆會很方便。

❖ 乾擦用的畫筆
表現粗糙質感的乾擦法（▶p.56）時，使用尼龍毛的平頭筆（12號）。

❖ 塗刷大面積的毛刷、貓舌筆
著色前，用於在整張畫紙刷上一層水或一口氣完成大面積塗色時使用。

❖ 潑濺用的平頭筆
用於將顏料彈濺到畫紙潑濺（▶p.54）時，所使用的平頭筆（18號）。

02 鉛筆（打底稿用）＆橡皮擦

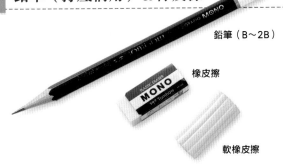

鉛筆（B～2B）

橡皮擦

軟橡皮擦

我用B～2B的鉛筆勾勒底稿。
　橡皮擦使用一般的MONO橡皮擦，用來擦拭畫錯或多餘的線條。
　軟橡皮擦不是將線條完全擦拭乾淨，而是做淡化線條之用。

其他道具

❖ 專業技法所需的道具 ❖

水彩畫有許多深奧有趣的技法。包括從一枝筆就可完成，以至需要用上專業道具才能完成等各種技法，這裡將以本書介紹之技法所使用的道具為中心進行介紹。敬請參考。

01 本書技法需要的道具

❖ 留白膠

使用市售的留白膠（▶p.15）。

❖ 鹽

使用於「撒鹽」技法（▶p.52）。

❖ 噴霧瓶

使用於「噴灑」技法（▶p.58）。

❖ 鐵筆

使用於「用鐵筆畫線」技法（▶p.50）。

❖ 吸管

使用於「留白應用篇」技法（▶p.68）。

❖ 牙刷

使用於「留白應用篇」技法（▶p.64）。

❖ 保鮮膜

使用於「留白應用篇」技法（▶p.64）。

❖ 留白膠捲

使用於遮蓋大面積（▶p.60）。

❖ 水瓶

使用於稀釋顏料。

❖ PP塑膠瓦楞板

為中空構造，質輕，堅固耐用，以聚丙烯（PP）為原料製成的板材。

❖ 留白膠帶

將水彩紙固定在厚紙上或用於留白。

❖ 科技海綿

使用於去除顏色。可以在百元商店的清潔用具區買得到。

❖ 豬皮膠

使用於留白膠乾掉後的去除剝取等（▶p.15）。

❖ 角材

使繪製中的作品傾斜擺放時，有的話就很方便。

❖ 吹風機

❖ 紙巾＆舊毛巾

留白膠的準備

❖ 用水稀釋市售的留白膠 ❖

「留白膠」是本書中相當活躍的道具。將市售的留白膠和水混合，加入少量的中性洗劑後使用。可透過有效果地使用留白膠，呈現出水彩畫各種特有的表現。

01 將市售的留白膠和水混合，加入少量的中性洗劑

用水稀釋並加入少量的中性洗劑，留白膠變得輕薄後遮蓋起來更容易。

使用市售的留白膠（Holbein好賓）。

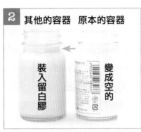
將留白膠裝入其他的容器（任何容器皆可），讓原本的容器變成空的。

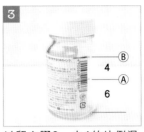
以留白膠6、水4的比例混合，在空的容器上做記號。

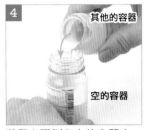
將留白膠倒入空的容器中，至步驟3中標記的Ⓐ線。

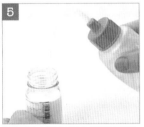
接著把水注入至步驟3標記的Ⓑ線。

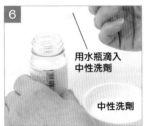
用水瓶滴入2～3滴的家用洗滌劑（中性洗劑）。

> 使用完畢的筆請立刻用加入中性洗劑的水清洗，再用清水洗濯。 Check！

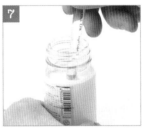
用棒子等工具輕輕拌勻，準備工作就完成了。要是留白膠在使用期間變稀，請補充原液。

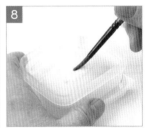
塗留白膠時，先在筆尖蘸取肥皂後再塗（使留白膠不易殘留在畫筆上）。

02 留白膠的基本使用方法

在不想著色的部分塗上留白膠，上完色後再揭下留白膠，即呈現留白狀態。藉由利用這個效果，可使用在各種表現上（▶p.44、p.64）。

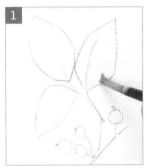
將留白膠塗在不想著色的部分。

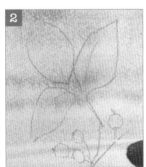
等步驟1乾掉以後，塗上顏色。

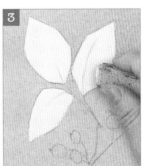
等步驟2乾掉以後，用豬皮膠去除留白膠。

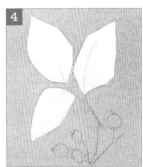
去除剝取後的模樣。遮蓋部分的顏色即是留白處。

畫室的樣貌

　　我將住宅的一個房間做成工作室。雖然空間不十分寬敞，但被長年珍惜使用的許多畫材、喜愛的雜貨圍繞，對我而言是最能放鬆的場所。為了讓畫材與工具類使用起來順手，在擺放方面亦花了不少心思。希望能做為參考。

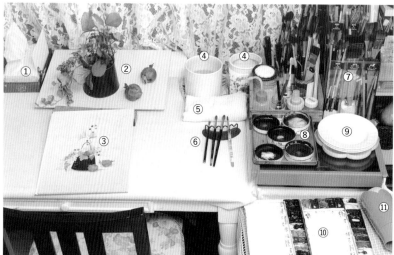

❖ 畫材與工具類的配置

① 紙巾
② 入畫對象
③ 作品
④ 洗筆器
⑤ 舊毛巾
⑥ 畫筆（使用中的畫筆）
⑦ 筆（儲備物）
⑧ 顏料盤（我的3色用▶p.24）
⑨ 顏料盤（儲備物）
⑩ 調色盤
⑪ 吹風機

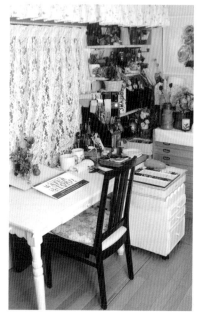

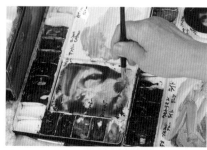

Part 2

水彩畫基本中的基本

水彩顏料的特性

❖ 認識「水彩顏料獨有的特性」❖

本書中使用的透明水彩顏料，是有透明感、顯色力高的魅力畫材。掌握了水彩的特性，我們就可以在描繪作品時畫得更快樂，表現幅度更廣，所以請先學起來。

01 透明水彩顏料與不透明水彩顏料

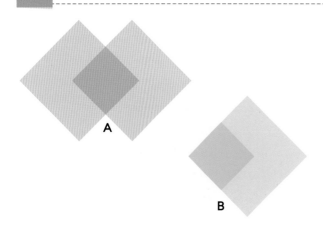

透明水彩顏料具有最初塗上的顏色乾了之後，再重疊塗上另一種顏色（「稱為重疊法」），仍然能看到底層顏色的特性。

其性質類似於將玻璃紙做疊加（如左圖所示）。例如，將兩張同顏色的玻璃紙疊加，疊加的部分顏色會變深（**A**）。另外將黃色和藍色的玻璃紙疊加，疊加的部分顏色會變成綠色（**B**）。不透明水彩顏料疊加上顏色後，底層顏色則不會透出來。

在本書中，作者將透過活用透明水彩顏料的這項特性來描繪作品。

02 即使是相同的顏色，色調仍會因為顏料和水的比例而改變

即使是相同顏色的顏料，只要顏料和水的比例不同，色調也將隨之改變。
下例，分三個階段改變調入深綠的水分比例，試著在紙上畫出來看看。

深綠

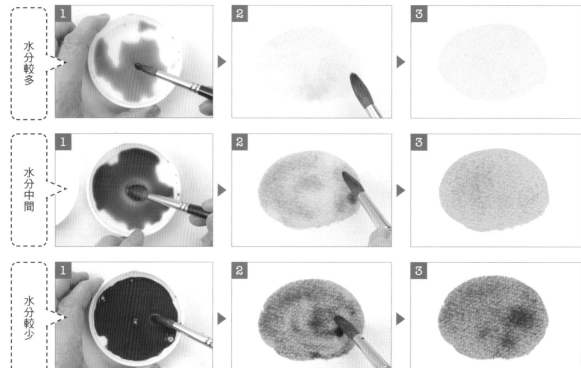

03 塗完後與乾掉後，濃度彩度會不同

水彩顏料在上色中、上完色、乾掉後以及經過數天後，顏色會逐漸變淡，彩度（顏色的鮮艷度）會降底。基於這項特性，上色時使用比自己印象更濃的顏色很重要。

上色中。

上完色。

乾掉後。

經過數天後。

04 未乾時上色或乾掉後上色

對水彩顏料來說，趁最初塗上的顏色未乾前，塗上另一個顏色，或是等顏色乾了後再上色，兩者會出現不同的表現。在水彩畫中，依描繪對象可分成以下這兩種方法。前者稱為濕畫法（▶p.34），後者稱為乾畫法（▶p.42）。

❖ 趁最初塗上的顏色未乾時，塗上另一個顏色（濕畫法）

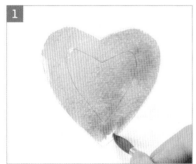
塗上最初的顏色。

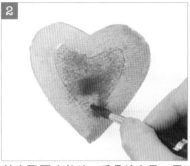
趁步驟 1 未乾時，重疊塗上另一個顏色。

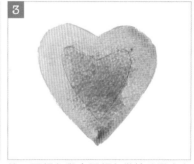
第二層顏色與底層顏色微妙地混合在一起。

❖ 在最初塗上的顏色乾掉後，塗上另一個顏色（乾畫法）

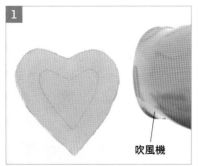
吹風機
塗上最初的顏色後，用吹風機仔細吹乾（自然乾燥也OK）。

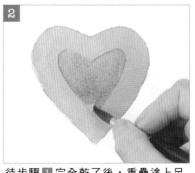
待步驟 1 完全乾了後，重疊塗上另一個顏色。

第二層顏色與底層顏色沒有融合在一起，產生明確的輪廓線。

顏料的使用方法

❖ 巧妙使用顏料的訣竅 ❖

調色盤的顏料只要弄錯使用方式，馬上就會變得混濁。雖然很基本，但請先確認顏料的稀釋方法。每次用完就把調色區（大區塊處）擦拭乾淨。小格中的顏料清掉表面弄髒的部分即可。

01 將顏料調開的方法①單色上色時

經常使用的顏料，以調色盤的顏料格區分成單色用和混色用（▶p.11）。

用畫筆蘸取單色用的顏料。

將步驟 2 蘸到調色盤上的調色區。

用水瓶注入水。

用畫筆調開。

將顏料塗在畫紙上。

02 將顏料調開方法②混色時

做法和單色時一樣，先將第一個顏料和水調開。

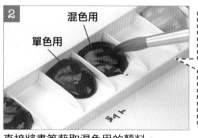

直接將畫筆蘸取混色用的顏料。

混色時，務必使用混色用的顏料。顏料每次混色都會弄髒，不過藉由這種方式區分開來，單色用的顏料就能經常保持原本乾淨的顏色。

用畫筆將顏料混合。

充分混合均勻。

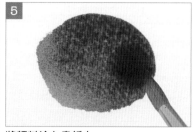

將顏料塗在畫紙上。

03 調色盤使用完畢及開始使用前

畫完後，請將調色盤髒掉的調色區清潔乾淨。顏料格中的顏料輕輕刮除表面髒污後，直接留在調色盤上。一陣子沒使用調色盤，上面的顏料會乾掉，在噴霧瓶中裝水輕噴一下，就可以再次使用。

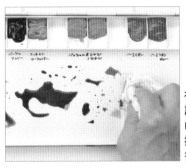

被顏料弄髒的調色區，拿紙巾沾少量的水擦拭，就能恢復乾淨。

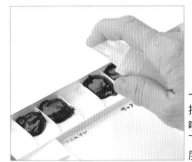

一陣子沒用乾掉的顏料，用噴霧輕噴一下，就可以再度使用。

04 事前調製多一點顏料

水彩畫有時要趁前筆顏色未乾前，重疊塗上另一個顏色，或一次塗滿大面積。若在描繪途中將調製的顏料用完，就必須趁該部分的顏色未乾前，再調製出相同的顏色。這乃是一項相當困難的作業。請提前調製出份量多一點的顏料。特別是大面積的塗色時，不是在調色區進行，而是如右圖所示，在大一點的顏料盤上大量調製。

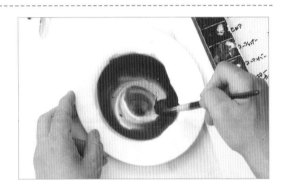

✓ 非常活躍的紙巾

紙巾除了能將使用完畢的調色盤擦拭乾淨，在各種場面也都很活躍。

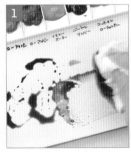

1 描繪作品時，調色盤很快就會佈滿顏料。頻繁地用沾濕的紙巾做擦拭。

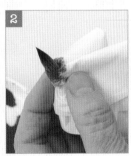

2 遇到容易黏著於筆尖的顏料，可將畫筆根部按壓在紙巾上去除水分，調節顏料量。

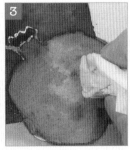

3 將顏料塗在紙上後，用紙巾輕輕按壓畫紙表面去除多餘的顏料，可調整顏色濃淡。

4 將顏料塗在紙上後，拿紙巾擦去顏色，能表現飄在藍天中的白雲等景物。

平塗與漸層法
❖ 熟練地運用顏料 ❖

初學者在溶解顏料時，調入的水量往往偏少。請試著加入多到會驚訝「咦！需要這麼多嗎？」的水量來調開顏料。藉由練習「平塗」與「漸層法」這兩種基本技巧，來熟練顏料的運用。

01 平塗的順序

大面積的均勻塗色稱為「平塗」。做大面積上色時，若沒有一口氣塗到最後，容易形成斑痕，因此為了避免塗到一半顏料不夠，事先調好足量的顏料很重要。使用大量的水做塗覆，在水彩畫稱為「塗（Wash）」。

事先用大量的水溶解顏料。調製出足夠量的顏色。

從畫紙的上方到下方。將畫筆往水平方向移動。

繼續往紙的下方畫。

一口氣畫到紙的最下方。

不要在塗上顏料的地方加筆，否則會產生斑痕。

乾掉後就完成了。

❖ 完成平塗
平塗其實有一定的難度，所以塗不好也不要過於在意。就算有一點斑痕，也有它的味道。將畫筆往水平方向移動時，務必保持固定方向移動（往右運筆就保持往右的方向，往左運筆就保持往左的方向），不然容易產生斑痕。

02 漸層法的順序

使顏色產生連續性或層次變化的塗色，稱為「漸層法」。和平塗一樣，需一口氣畫完才能呈現自然的漸層效果。

用大量的水調開顏料，從畫紙的上方畫到下方。

接著在步驟 **1** 的顏料中加入少量的水，畫下一層。

越往下走，越要少量地逐步加入更多的水，使顏色逐漸變淡。

一口氣畫到紙的最下方。

❖ **完成漸層**
乾掉之後就完成了。也請參考p.46～47的示範。

✓ 漸層法的變化

❖ **完成2色的漸層效果**
將第1個顏色的漸層塗到一半，再塗上第2個種顏色。塗的時候，讓第2個顏色與第1個顏色的交界處自然融合。這時，將第1個顏色與第1個顏色交界處的顏料水量調成一致很重要。

我的3色

❖ 運用我的3色的混色法 ❖

我把「我的3色」做為創作的原點。所謂的3色，指的是茜草紅、深綠、淺群青。我會單獨使用這3色，或是藉由改變混色比例調製出各種色調。

01 所謂我的3色

我把①茜草紅、②深綠、③淺群青稱作「我的3色」。我會單獨使用這3色，或是藉由改變混色比例調製出各種色調。

① ② ③

02 我的3色：單色的濃淡變化

我的3色分別以單色使用的情形也很多（※）。尤其是深綠，在描繪自然風景時做為綠色部分的底色等非常活躍。即使是單色，只要改變調水比例，就能在濃淡上出現變化，因此許多情形都會用到。

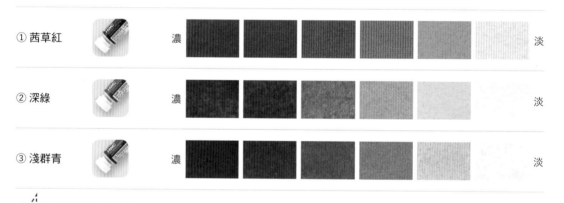

① 茜草紅		濃					淡
② 深綠		濃					淡
③ 淺群青		濃					淡

※由於水彩具有調合顏色越多越趨混濁的傾向，所以能以單色表現時，大部分都會使用單色。

Column

❖ **測試用畫紙、試塗的重要性**

正式將顏料塗在水彩畫紙前，務必先在別的畫紙（測試用的畫紙）上面試塗。測試用的畫紙必須是與正式畫紙相同材質的碎紙。請先在畫紙上面畫幾下，直到確認是印象中的顏色。施作潑濺技法（▶p.54）時也一樣，先在測試的紙上測試過後，再施作到正式畫紙上比較安心。

測試用畫紙的示例

03 | 將我的3色中的2色做混合時的混色變化

從我的3色中選出每2色來進行混色，產生的變化如以下所示。

❖ 茜草紅＋深綠的混色範例（以①1：②1的比例進行混色的情形）

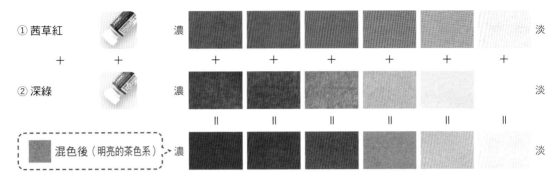

① 茜草紅　　＋　　濃　　＋　＋　＋　＋　＋　＋　　淡

② 深綠　　　　　　濃　　　　　　　　　　　　　　淡

混色後（明亮的茶色系）→ 濃　　　　　　　　　　　淡

深綠＋淺群青的混色範例（以②1：③1的比例進行混色的情形）

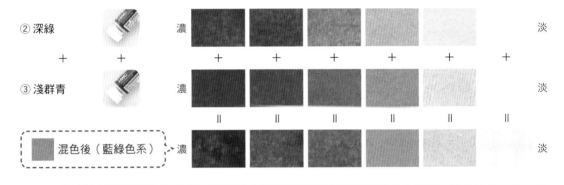

② 深綠　　　＋　　濃　　＋　＋　＋　＋　＋　＋　　淡

③ 淺群青　　　　　濃　　　　　　　　　　　　　　淡

混色後（藍綠色系）→ 濃　　　　　　　　　　　　　淡

淺群青＋茜草紅的混色範例（以③1：①1的比例進行混色的情形）

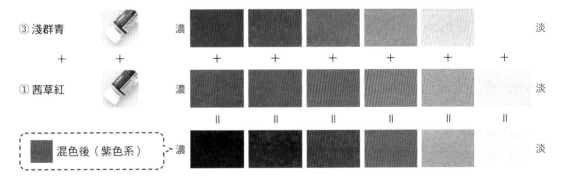

③ 淺群青　　＋　　濃　　＋　＋　＋　＋　＋　＋　　淡

① 茜草紅　　　　　濃　　　　　　　　　　　　　　淡

混色後（紫色系）→ 濃　　　　　　　　　　　　　　淡

Check！

上述的示例是將2色以1：1的比例平均混合的混色範例。只要改變2色的比例，就能調製出無限的變化。舉右邊的例子來說，將深綠與淺群青分成Ⓐ較多：較少、Ⓑ1：1、Ⓒ較少：較多，加以混色之後的示例。即便是相同的藍綠色系，Ⓐ的色調偏綠，Ⓒ的色調偏藍。

深綠與淺群青的比例

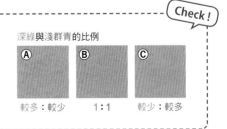

Ⓐ　　　　Ⓑ　　　　Ⓒ

較多：較少　　1：1　　較少：較多

接著來看看將我的3色全部混合的情形。顏料雖然具有越多顏色混合越趨混濁的傾向，若刻意將3色混合在一起，則會變成更接近自然的顏色、有深度的色調。3色以1：1：1相同比例混合，基本上會變成灰色，只要改變3色的比例再加以混合，就能創造出各種色調。比例有著無限的搭配組合。不妨多加嘗試，找出屬於自己的顏色。

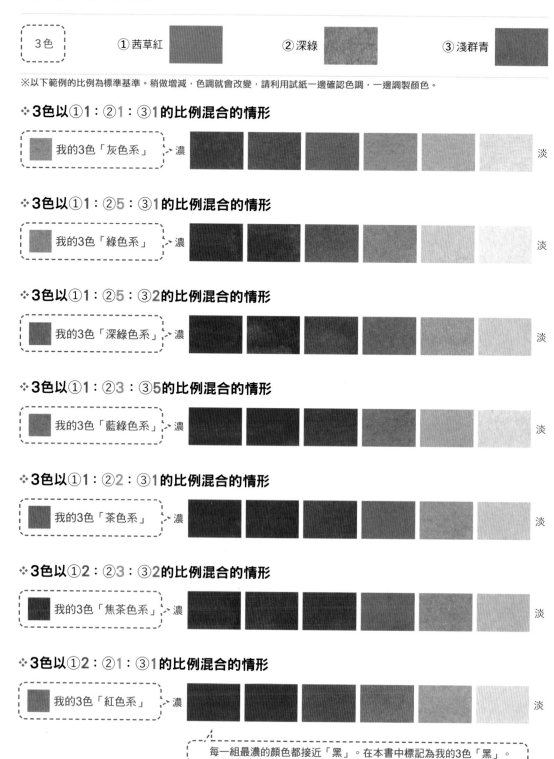

※以下範例的比例為標準基準。稍做增減，色調就會改變，請利用試紙一邊確認色調，一邊調製顏色。

※3色以①1：②1：③1的比例混合的情形

※3色以①1：②5：③1的比例混合的情形

※3色以①1：②5：③2的比例混合的情形

※3色以①1：②3：③5的比例混合的情形

※3色以①1：②2：③1的比例混合的情形

※3色以①2：②3：③2的比例混合的情形

※3色以①2：②1：③1的比例混合的情形

每一組最濃的顏色都接近「黑」。在本書中標記為我的3色「黑」。

Part2・水彩畫基本中的基本

05 繼續讓我的3色變化出其他顏色

在左頁我的3色基礎上,藉由進一步變化3色的濃淡深淺,調配出更複雜的色調。雖然只舉出一個例子,不過其組合也有無限可能。

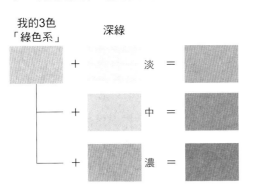

我的3色
「綠色系」　　　深綠

＋　淡　＝

＋　中　＝

＋　濃　＝

Check!

在作畫之前我會將經常使用的「我的3色」〔綠色系〕〔紅色系〕〔焦茶色系〕〔深綠色系〕等顏色先在顏料盤調合備用。

06 我的3色的實際使用方法

請以實際作品參考我的3色的運用方法。

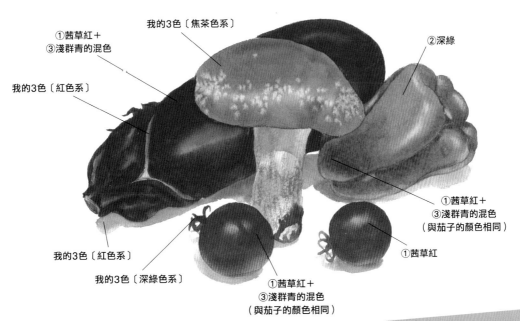

我的3色〔焦茶色系〕

①茜草紅＋
③淺群青的混色

②深綠

我的3色〔紅色系〕

①茜草紅＋
③淺群青的混色
(與茄子的顏色相同)

①茜草紅

我的3色〔紅色系〕

我的3色〔深綠色系〕

①茜草紅＋
③淺群青的混色
(與茄子的顏色相同)

關於3色以外的顏料

❖黃色和橙色怎麼辦?

「我的3色」以外的14色(▶p.10)在無法以3色表現時使用。舉例來說,因為黃色和橙色沒辦法用我的3色來表現,所以使用咪唑啉銅黃、螢光橙、朱紅等等。

咪唑啉銅黃　　螢光橙　　　朱紅

❖灰色用亮玫瑰＋碧綠

比起我的3色的〔灰色系〕,我更常使用亮玫瑰加碧綠所調出來的灰色。請視狀況選擇適合的色調。

亮玫瑰　＋　碧綠　＝　灰色

遠近感及深度感

❖ 希望事先學會的規則 ❖

　　想要表現畫面的遠近感及深度感，有個簡單的規則。距離近的景物，畫得清晰、鮮明一些；距離遠的景物，畫得模糊、暗淡一些。另外，藉由將「遠景」、「中景」、「近景」劃分出來，則可以表現出畫面的層次感。

01 距離近的景物清晰鮮明，距離遠的景物模糊暗淡

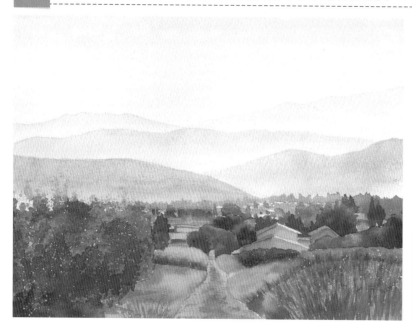

距離近的景物清晰鮮明，距離遠的景物模糊暗淡，透過這個手法可以表現出畫面的深度感。在左圖示例中，前方的草叢被清楚地描繪出來，處於畫面中間部分的住家，越後方顏色越淡。遠方群山的顏色畫得更淡，而且顏色偏藍色調。藉由這些技巧，就能使畫面產生深度感。

> **Check！**
> 自然風景由於大氣的緣故，遠方景物看起來呈現藍色調。利用這項特性，將輪廓畫得模糊，色調接近大氣顏色的繪畫手法稱為「空氣遠近法」。

02 確實劃分出遠景、中景、近景

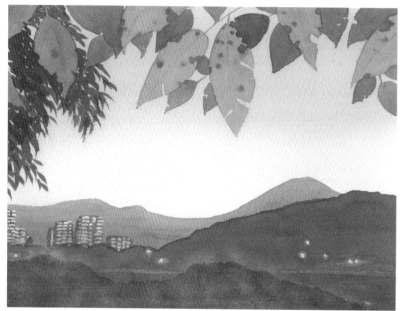

藉由將畫面劃分出「遠景」、「中景」、「近景」，不只可以使畫面產生深度感，還會變得有層次。在左圖示例中，畫面上方的葉子為「近景」，群山為「遠景」，畫面下方的山丘及市中心則為「中景」。

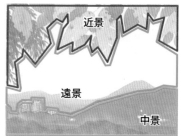

光與陰影

❖ 認識光與影的關係 ❖

藉由正確地捕捉光與陰影，才能產生真實的立體感和質感。下述的「球體示例」是最基本的例子，請好好掌握。描繪任何作品時，經常留意光與影的關係很重要。

01 球體示例

所謂的影（Shadow），即光線被物體遮擋後所形成的影子。以球體示例來說，影子形成於球體的下方。所謂的陰（Shade），即是在物體本身形成的陰影，在這個示例中，就是球體本身的陰影。仔細觀察光源位置，畫出高光（物體受光線照射最亮的部分）很重要。

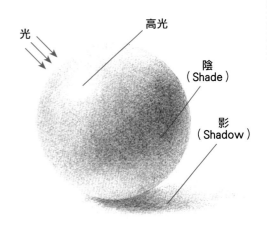

光　　高光　　陰（Shade）　　影（Shadow）

02 岩塊示例

意識光源的位置，重視地描繪出光線照射到的部分。一開始概括地畫出明暗調子，接著掌握細部的面，逐步加入凹凸起伏及暗色的陰影。和球體示例一樣，描繪時要經常有意識地留意光源、高光、陰影的位置。

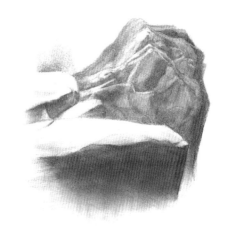

03 波浪示例

波浪要在陽光照射到的部分畫入高光。波浪是一種波動現象，作畫時意識到這點，在波浪捲入的深處畫出深色陰影是為重點。

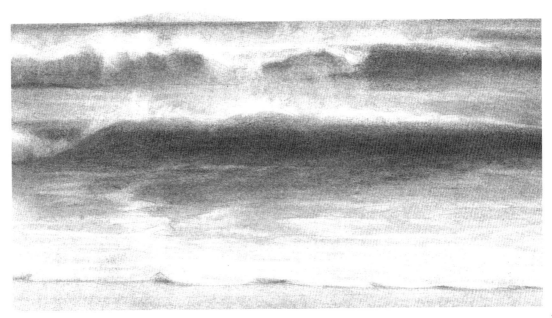

繪製草圖的順序

❖ 藉由照片勾勒底稿 ❖

在用水彩顏料上色前，先用鉛筆勾勒底稿。以我的話，會根據現場拍攝的數張照片，在自家畫室從打底稿開始直到完成上色。仔細觀察照片，一邊回想拍攝現場所感受到空氣感和光線感，一邊描繪。

01 準備照片

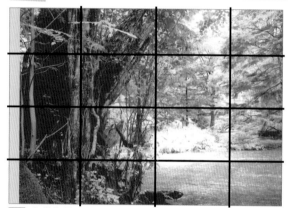

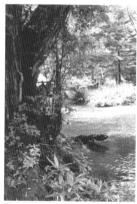

1 在做為範本的照片上畫出輔助格線。

> 想要在巨樹的左側創造一些空間，所以刻意地將照片稍微往右配置。

2 除了入畫對象照片外，多準備一些能做為參考的照片，如河面、竹葉、巨樹的頂端等。

02 勾勒底稿

> 為了讓讀者清楚看見將鉛筆線條畫得深一點，實際上在勾勒畫稿時，要盡量將線條畫的淡一點。

1 在畫紙上也畫出和照片一樣的格線。以格線為基準，勾畫出大概的輪廓和形狀，如左前方的巨樹、遠景的樹林、中景的草叢等等。

2 大概地勾勒出輪廓和形狀後，從左前方的巨樹開始細部描繪。仔細觀察與描繪像是附著巨樹生長的枝條。

建議用B的鉛筆來勾勒底稿。
橡皮擦使用一般的MONO橡皮擦。

3 描繪遠景的樹林以及右側小丘上的樹林。加入河流的輪廓，巨樹右側的樹枝也畫進來。

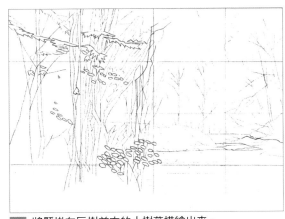

4 將懸掛在巨樹前方的小樹葉描繪出來。

5 雖然入畫對象照片上沒有，不過因為想在巨樹下方加入近景，所以把附近生長的竹葉也畫進來。

6 擦掉格線後，底稿就完成了。運用留白技巧時，留白部分的輪廓線可以畫得重一點（▶p.45）。

Column

實際造訪現場的重要性

我的作品多半以深山的溪谷和岩石做為主題，要前往現場具有一定的難度。即便如此，為了感受自然的臨場感、陽光以及溪流的飛沫，我還是會實地走訪。

基本上，我會在現場拍下許多張照片，回到住家的工作室，再根據這些照片描繪作品。在著手大型作品時，在那之後還會陸續前往現場，將照片上不明顯的陰影部分以速寫方式畫下來。

刊載於此的照片，是兒子在現場所拍攝的照片。

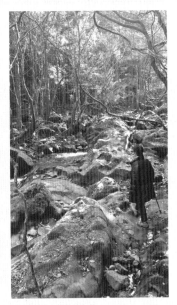

上色前的準備

❖ 為了暢快地以水彩顏料著色 ❖

底稿完成後，接下來終於要開始上色了。水彩顏料由於水分多，上色時畫紙會逐漸起皺變形。為了防止這種情形發生，請做好以下的準備再進行上色。

01 用紙膠帶把水彩紙的四邊固定

在水彩紙的四邊預留5mm，用紙膠帶（右圖）貼住固定（▶p.14）。如此一來，即使上色，畫紙也不會起皺。將畫紙裁剪成喜好的大小，不只使用起來方便，由於重量輕，也很適合攜帶到郊外寫生。

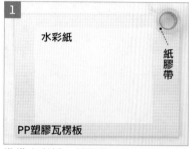

水彩紙
紙膠帶
PP塑膠瓦楞板

準備水彩紙、紙膠帶、PP塑膠瓦楞板。

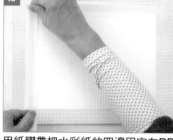

用紙膠帶把水彩紙的四邊固定在PP塑膠瓦楞板上。

完成。

※有時會使用膠裝素描本（參照下述）的封底，來取代PP塑膠瓦楞板。

Column

膠裝素描本

除了上述的方法之外，有時也會在膠裝素描本上直接作畫。膠裝素描本的四邊一開始就以膠水封住。初學者或許會對此感到困惑，不過以膠水固定，即使上色畫紙也不會起皺，可以暢快地以水彩顏料著色。作品完成後，再用裁紙刀等工具取下畫紙。

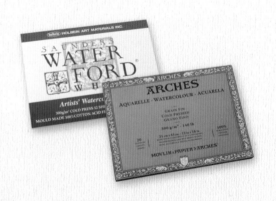

❖ 從膠裝素描本取下畫紙的方法

準備繪製完成的作品和裁紙刀（我自己的話是使用油畫用的油畫刀）。

素描本的書背有一處凹陷處，將刀鋒插入其中。

將刀子沿著畫紙四邊劃一圈。

畫紙就取下來了。

Part 3

挑戰水彩技法！

濕畫法

❖ 水彩畫特有的表現 ❖

趁最初塗上的顏色未乾時，重疊塗上下一個顏色的技法稱為「濕畫法（Wet-in-wet）」。這是水彩畫特有的表現，也是最基本的技法。在此使用濕畫法，試著塗繪不同色調的三片落葉。

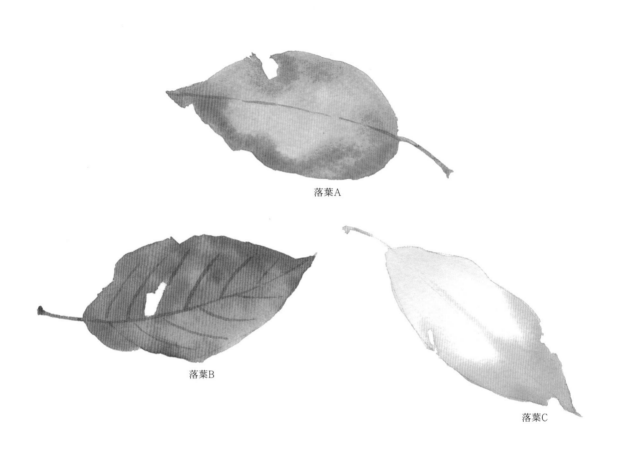

落葉A

落葉B

落葉C

01　需要的顏料和道具（落葉）

使用的顏料（落葉A）　土黃　＋　朱紅（Hue）　＝　Ⓐ　熟褐

使用的顏料（落葉B）　朱紅　茜草紅　＋　深綠　＝　Ⓑ

使用的顏料（落葉C）　深綠　咪唑啉銅黃　Ⓐ

使用的顏料（葉脈）　熟褐

使用的畫筆

| 圓頭筆（6號～10號）上色用 1～2枝 | 圓頭筆（6號～10號）濕筆用 1枝 | 面相筆上色用 1枝 |

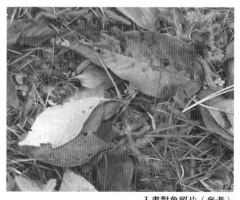

入畫對象照片（參考）

02 以「濕畫法」技法為不同色調的3片落葉上色

濕畫法即在最初塗上的顏色未乾時，重疊塗上另一個顏色。重疊的顏色會產生微妙融合的獨特表現，是水彩畫特有的效果。請務必熟練這項技法。

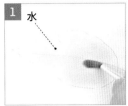

首先，用濕筆（► p.41）在落葉A整體塗上清水（為了使讀者容易分辨，在此塗上顏色來表示，本來是透明的）。

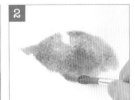

用Ⓐ色調入多一點的水，在步驟 1 未乾前，為葉子整體塗上顏色。

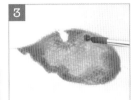

在步驟 2 未乾前，沿著葉子邊緣重疊塗上熟褐。

塗繪的重點在於，使用與最初塗上顏料相同濃度或稍微濃一點的顏料。

等顏料乾燥之後，最初塗上的顏色與重疊塗上的顏色，在畫紙上微妙地融合在一起。

落葉B也和步驟 1 一樣，先塗上清水，再用朱紅調入多一點水，在葉子整體塗上顏色。

在步驟 5 未乾前，在葉子顏色較深的部分重疊塗上Ⓑ色。

等顏料乾燥之後，最初塗上的顏色與後來塗上的顏色，在畫紙上微妙地融合在一起。

落葉C也是一樣，在整體塗上清水後，用深綠調入多一點的水，在葉子1/3的部分塗上顏色。

在步驟 8 未乾時，以稍微重疊到步驟 8 的方式，將咪唑啉銅黃塗繪在葉子的中間部分。

在步驟 9 未乾時，以稍微重疊到步驟 9 的方式塗上Ⓐ色。順便用相同的顏色，為葉片畫出淡淡的葉脈。

等顏料乾燥之後，各種顏色會在畫紙上微妙地融合在一起。

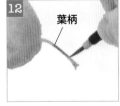

葉柄

用Ⓐ色為落葉A的葉柄塗上底色後，再塗上少許的熟褐。

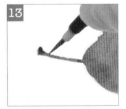

用熟褐繪製落葉B的葉柄。

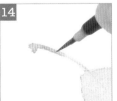

用深綠為落葉C的葉柄塗上底色後，再塗上少許的Ⓐ色。

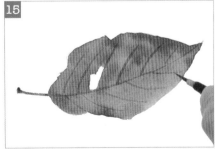

等葉子部分的顏料完全乾掉後，用熟褐畫入葉脈，畫作就完成了。

渲染法（水痕效果）

❖ 用水施展魔法 ❖

「渲染法」（也稱為水痕效果，Back Run）是透過最初塗上的顏色未乾時，加入清水（或是比前筆水分更多的顏料），使之產生渲染的技法。藉由控制加入的水量和時機，像施展魔法般地變化出各種渲染效果。

01 需要的顏料和道具（藍色蠟燭和紅色蠟燭）

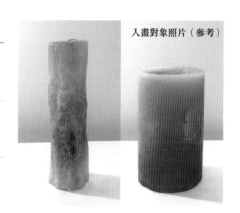

入畫對象照片（參考）

使用的顏料（藍色蠟燭）第一種顏色　　第二種顏色　　燭芯
　　　　　　　　　　亮玫瑰　　　　　錳藍　　　　　我的3色〔藍綠色系〕

使用的顏料（紅色蠟燭）第一種顏色　　第二種顏色　　燭芯
　　　　　　　　　　螢光橙　　　　　茜草紅　　　　我的3色〔焦茶色系〕

使用的畫筆　 圓頭筆（6號～10號）上色用 2枝（隨著顏色更換畫筆）　 面相筆 上色用 1枝

02 用「渲染法」（水痕效果）完成畫作

用濕畫法（▶p.34）為藍色蠟燭塗上底色後，再試著用「渲染法」來完成。
必須趁顏料未乾時，將步驟 1 到 8 的工序一次完成，否則效果就會不理想，要特別注意。

1. 在蠟燭下部塗上第1個顏色。

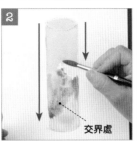

交界處

2. 從蠟燭的上部到下部塗上第2個顏色，並且要覆蓋到第2個顏色的交界處。

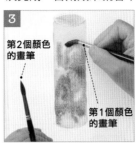

第2個顏色的畫筆
第1個顏色的畫筆

3. 一邊交替地使用畫筆，一邊慢慢疊上第1個顏色與第2個顏色。

4. 第1個顏色與第2個顏色在各處形成複雜的融合（濕畫法）。

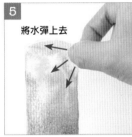

將水彈上去

5. 用手指蘸取清水，對著蠟燭輕彈。形成微妙的渲染（水痕效果）。

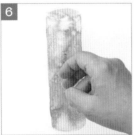

6. 分幾次將水彈向不同的地方，享受變化所帶來的樂趣。

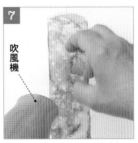

吹風機

7. 用吹風機的溫風吹畫紙，使顏料稍微乾掉再把水彈到蠟燭上，就會形成清晰的渲染效果。

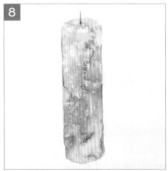

8. 完成。待顏料完全乾了，再用面相筆畫入蠟燭的芯。

03 「渲染」效果會因底層顏料的乾燥情況而改變

彈飛水分時，渲染效果會依據底層顏料的乾燥情形（水量的多少）而改變。不妨多加嘗試，學會不同的施作時機。

1. 剛上完顏料時（水分多時），把水彈在紙上……

2. 顏料慢慢在紙上渲染開來，形成朦朧的效果。

Check!

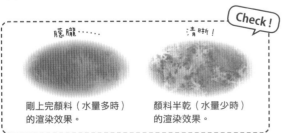

朦朧……　　　清晰！

剛上完顏料（水量多時）的渲染效果。　　顏料半乾（水量少時）的渲染效果。

參考作品

在橡葉上
施作渲染法（水痕效果）的示例。
底層顏色不一樣，
渲染的印象也會跟著改變。

暈染法

❖ 利用暈染表現反光效果 ❖

試著運用「暈染」技法來表現圓茄表面的反光效果。表現暈染時，首先要塗上水，在水分乾掉之前上顏料。可以藉由暈染的施作情形來改變反光情況，如反射出來的光線強弱、多寡等等。

01 需要的顏料和道具（圓茄）

使用的顏料
（茄子的果實）

 ＋ ＝
淺群青　　茜草紅　　　　Ⓐ

使用的顏料
（茄子蒂）

明亮的部分　　較暗的部分

我的3色
〔綠色系〕

 ＋ ＝
Ⓐ　　深綠　　　Ⓑ

使用的畫筆

 圓頭筆
（6號～10號）
上色用
1枝

 圓頭筆
（6號～10號）
濕筆用
1枝

「渲染」與「暈染」的差別

前面介紹的「渲染法」（水痕效果）是塗上濃一點的顏料後，趁未乾時塗上清水（或含水量較多的顏料），所呈現出來的效果。

相對於此，「暈染法」則是先塗上清水（或含水量較多的顏料），趁水分未乾時塗上濃一點的顏料，所呈現出來的效果。

兩者都是水彩畫中經常使用的手法，不妨先學起來。

02 用「暈染法」表現茄子的反光

根據紙張留下來的白色部分，可以表現出反光的強弱。只要巧妙地控制水分和顏料，就能呈現想要的效果。不妨多加練習。

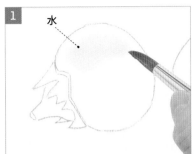

水

用濕筆（▶p.41）在想要形成反光的部分塗上清水（這裡用容易分辨的顏色表示）。

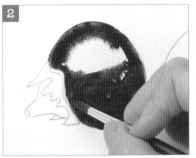

趁步驟 1 未乾時，Ⓐ色塗繪茄子的表面。

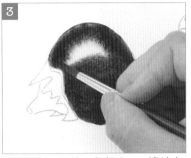

一邊保留反光的白色部分，一邊塗上顏色。顏料會自然地擴散到步驟 1 塗上水的部分，所以請謹慎的上色。

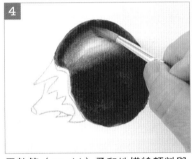

用乾筆（▶p.41）柔和地描繪顏料與反光部分的交界線，使顏色自然地融合在一起。盡量營造出自然的漸層效果（▶p.22）。

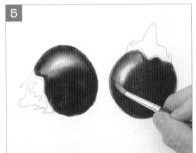

第2個茄子也以同樣方式著色。

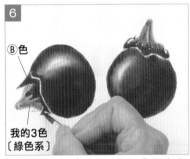

Ⓑ色

我的3色〔綠色系〕

運用我的3色〔綠色系〕和Ⓑ色畫出茄子蒂，圓茄就完成了。

03 反光程度會因「暈染」開來的情況產生變化

暈染時，透過微妙地改變反光殘留的方式，就能改變反光程度。比起茄子，蕃茄的反光面較不明顯，所以要殘留較少的白色做暈染。櫛瓜不保留紙張的白色，暈染上綠色後，在反白部分吸去一些顏色就完成了。

參考作品

蕃茄

櫛瓜

幾乎不保留紙張的白色進行暈染，來表現不明顯的反光。

不保留紙張的白色，藉由將綠色暈染成淡綠色，來表現櫛瓜的反光。

擦洗法

❖ 去除顏料來表現質感 ❖

前面介紹的反光效果是以「暈染法」來表現，這次則要試著以「擦洗法」來表現辣椒的的光澤感。「擦洗法」是藉由吸除原本塗上的顏料來表現光澤或反光。擦洗法也可以稱為擦除法。

<table>
<tr><td>01</td><td>**需要的顏料和道具（辣椒）**</td></tr>
</table>

使用的顏料 （辣椒）	茜草紅	+	朱紅 （Hue）	=	Ⓐ		
使用的顏料 （辣椒蒂）	我的3色 〔綠色系〕	我的3色 〔綠色系〕	+	Ⓐ	=	Ⓑ	
使用的 畫筆	圓頭筆 （6號～10號） 上色用 1～2枝		圓頭筆 （6號～10號） 擦洗用 1枝				

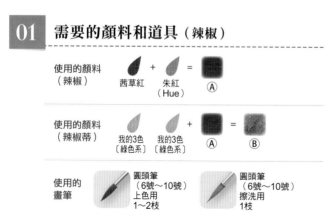
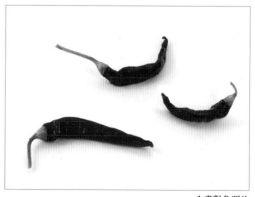

入畫對象照片

02 用「擦洗法」來表現辣椒的光澤

擦洗法是用乾淨的筆擦拭一部分的顏料，使原有的顏色除去，來表現出光澤或反光。或是塗繪的顏色太深時，也可迅速利用擦洗法調整成適當的濃淡。

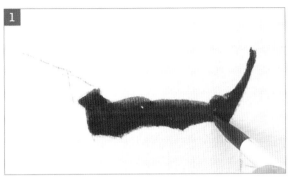

1 用Ⓐ色為辣椒塗上顏色。

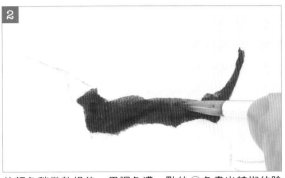

2 待顏色稍微乾燥後，用調色濃一點的Ⓐ色畫出辣椒的陰影。

擦洗法適合使用尼龍毛這類筆尖較硬的畫筆。

用乾淨的畫筆拭去顏色＝擦洗法

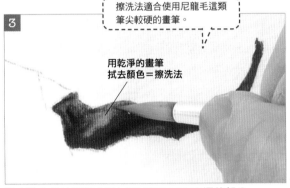

3 用去除水分的畫筆（※）擦拭想要呈現光澤的部分。

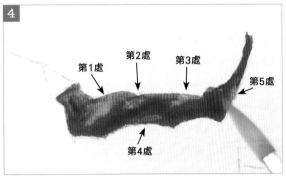

4 第1處 第2處 第3處 第5處 第4處

每擦洗完一處的顏色，都要用紙巾將筆尖擦拭乾淨。否則擦洗下一處時，就不能好好去除顏色。

※進行擦洗之前，務必將畫筆清洗乾淨，將畫筆筆根按壓在紙巾去除水分（乾筆→參考下欄）。

5 其他辣椒也進行擦洗處理。3根辣椒的光澤感稍有不同，請仔細觀察。

6 用深綠色畫出蒂頭，在陰影處重疊塗上少許的Ⓑ色，畫作就完成了。

✓ 濕筆與乾筆

❖「濕筆」與「乾筆」的差別

本書中將含水量高的乾淨畫筆（或是毛刷）稱為「濕筆」。
蘸取清水後，用紙巾等將水分拭去的畫筆（或是毛刷）稱為「乾筆」。

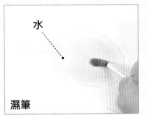

水

濕筆

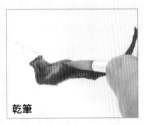

乾筆

乾畫法

❖ 畫出清晰的圖案 ❖

在最初塗上的顏色未乾時，畫上另一個顏色稱為「濕畫法（▶p.34）」；待最初塗上的顏色完全乾了之後，再畫上另一個顏色即為「乾畫法（wet-on-dry）」。這裡試著以乾畫法描繪出鸚鵡螺殼的圖案。

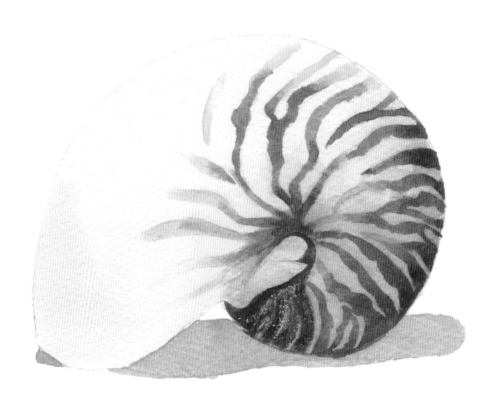

01 需要的顏料和道具（鸚鵡螺殼）

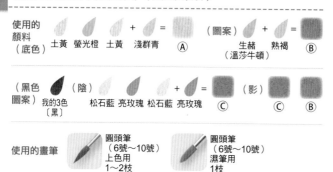

使用的顏料（底色）　土黃　螢光橙　土黃　＋　淺群青　＝　Ⓐ　　（圖案）　生赭（溫莎牛頓）　＋　熟褐　＝　Ⓑ

（黑色圖案）　我的3色〔黑〕　（陰）　松石藍　亮玫瑰　松石藍　＋　亮玫瑰　＝　Ⓒ　　（影）　Ⓒ　Ⓑ

使用的畫筆　　圓頭筆（6號～10號）上色用 1～2枝　　圓頭筆（6號～10號）濕筆用 1枝

入畫對象照片

42

02 上底色

首先，為貝殼塗上底色。上完底色後，讓顏料完全乾燥是為重點。

1 先在整個貝殼塗上清水，趁水分未乾前，均勻地塗上薄薄一層土黃。

2 顏料未乾時，用螢光橙疊塗在顏色看起來深一點的部分，能呈現出立體感。

3 顏料未乾時，用Ⓐ色疊塗在較暗部分，能呈現出立體感。這樣底色就完成了。等顏色完全乾透。

03 用「乾畫法」描繪圖案

用「乾畫法」在完全乾燥的底色上繪製出圖案。

1 等底色乾了之後，用手輕觸紙面，確認是否完全乾透。

2 用Ⓑ色描繪圖案。由於底色已經乾了，所以顏色不會融合在一起。

NG！

在底色未乾前塗上顏色，將導致上層顏色與底層顏色互相渲染或混雜的慘狀！

3 要畫出濃淡有致的圖案，首先塗上薄薄的一層Ⓑ色。

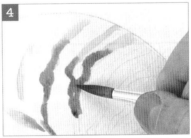

4 接著馬上用較濃的Ⓑ色，銜接塗在步驟 3 之後。

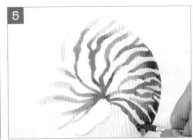

5 以同樣的方式，一邊畫出濃淡，一邊一條一條地畫出螺紋。

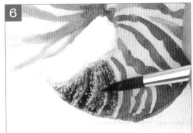

6 等步驟 5 乾了之後，用拭去水分的筆蘸取我的3色〔黑〕，以略帶乾擦法（▶p.56）的方式塗繪黑色圖案。

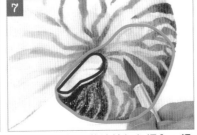

7 用亮玫瑰和松石藍塗繪紅色框內，顏色乾掉後，在藍色框的陰影部分塗上一層薄薄的Ⓒ色，提升立體感。

8 最後，用Ⓒ色和Ⓑ色運用濕畫法（▶p.34），畫出落在地面上的陰影，畫作就完成了。

留白 基本篇

❖ 在不想上色的部分塗上留白膠 ❖

藉由留白技法的運用，來大幅擴展水彩畫的表現幅度。在此試著用基本的留白技法描繪睡蓮的花。藉由高明地運用留白法，就能簡單表現出白色的花朵與纖細的花蕊。

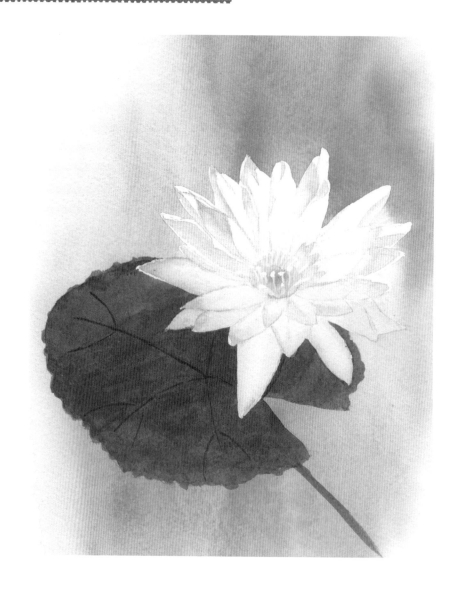

01 需要的顏料和道具（睡蓮）

使用的顏料（背景）
錳藍　亮玫瑰　淺群青

使用的顏料（白花的陰影）
亮玫瑰　淺群青　咪唑啉銅黃

使用的顏料（葉子）
淺綠色　我的3色〔深綠色系〕

使用的顏料（花心、花蕊）
咪唑啉銅黃　朱紅

其他道具
留白膠

使用的畫筆
圓頭筆（6號～10號）上色用、留白用 1～2枝
面相筆 上色用、留白用 1～2枝
毛刷 濕筆用、上色用 1枝

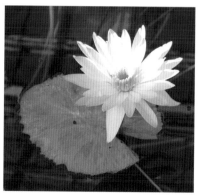

入畫對象照片

44

02 將白花整體留白描繪背景＆將花蕊的部分留白描繪花心

藉由事先留白，就能快速地畫出複雜的背景和花心。若不留白卻想達到相同的效果，畫的過程中就要一邊避開花朵和花蕊的輪廓，一邊繪製背景和花心，形成不自然的表現。

將筆尖在容器邊緣沾幾下，去除多餘的留白膠後再塗上。

準備留白膠（▶p.15），使畫筆蘸上留白膠。

花

之後揭下留白膠時鉛筆的線條會變淡，所以這部分可以事先畫重一點。

打完底稿後，再次用鉛筆在想要留白的部分（花朵）內側描線，加重線條。

花

葉

不在葉子留白的原因在於，葉子的顏色很深，畫上背景後仍可將葉子的顏色覆蓋上去。

在步驟 2 塗上留白膠。在這種情形下，只在白色花留白。之後等留白膠乾透為止。

在畫紙整體塗上一層清水，在水分未乾時，用錳藍、亮玫瑰、淺群青，以濕畫法一口氣完成背景的渲染。

留白的部分會彈開顏料，不會在紙面上著色。

吹風機

讓步驟 4 完全乾燥。這裡使用吹風機吹乾，不過也可以自然風乾。

殘留在留白膠上的顏料不容易乾掉，請用紙巾擦掉。

使用吹風機吹乾顏料時，建議開啟溫風模式；吹乾留白膠時，開啟冷風模式。出風口儘量與畫紙保持距離。

等背景的顏色乾了之後，用深綠塗繪葉子，接著再重疊塗上我的3色〔深綠色系〕。

等步驟 7 乾了之後，用生膠片（▶p.14）剝除留白膠。

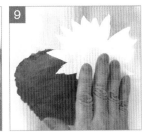

用手指觸摸，仔細確認有無留白膠殘留。

接著在一根一根的花蕊留白。之後等留白膠乾透為止。

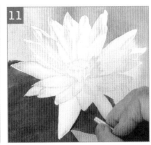

用薄薄的亮玫瑰、淺群青、咪唑啉銅黃在白色花朵畫出陰影。

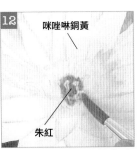

咪唑啉銅黃

朱紅

在花心部分塗上薄薄的咪唑啉銅黃，用朱紅畫出中心的色塊。

揭除花蕊的留白膠，用咪唑啉銅黃塗繪根部，畫作就完成了。

漸層法 其1

❖ 天空的漸層效果 ❖

使顏色產生連續或層次變化的塗法，稱為「漸層法」。在此試著運用漸層法表現萬里無雲的晴空。漸層法的重點在於，一旦開始塗色，就要一次塗到最後。

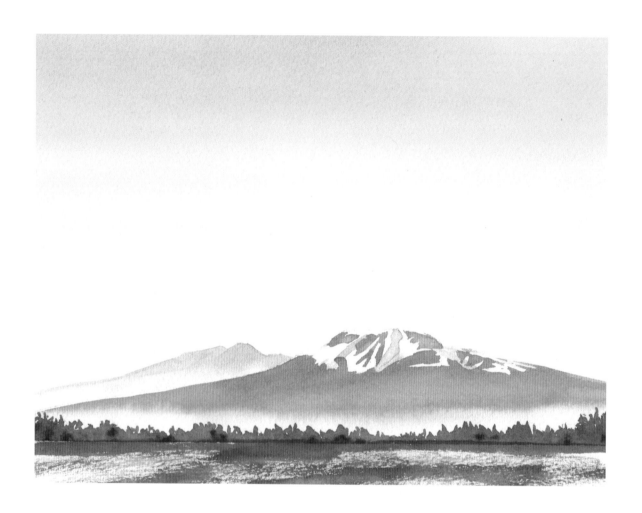

01 需要的顏料和道具（白雪覆蓋的山和晴空）

使用的
顏料
（天空） 錳藍

使用的顏料
（山的肌理、
雪的陰影） 熟褐 + 錳藍 = Ⓐ 錳藍 + 熟褐 = Ⓑ

使用的
顏料
（樹林） 錳藍 + 熟褐 + 深綠 = Ⓒ 深綠

使用的
顏料
（地面） Ⓒ 螢光橙

使用的
畫筆

毛刷
濕筆用、
漸層用
1枝

圓頭筆
（8號～10號）
上色用
2～3枝

其他
道具

留白膠

入畫對象照片

02 運用「漸層法」一口氣塗完萬里無雲的晴空

塗色的重點在於，上方顏色最濃，越往下顏色越淡。一旦開始塗色，就要持續塗到最後。塗色過程猶豫不決容易產生斑痕，要多加注意。

打完底稿後，在山上有雪的部分留白（▶p.44）。

> 在雪的白色部分留白，避免形成漸層效果。

用錳藍調入較多的水備用。請事先多調製一點，避免漸層塗到一半顏料不夠。

從天空的上端到地平線塗上清水（這裡用容易分辨的顏色表示）。由於範圍很大，所以用毛刷刷水。

塗色過程遲疑不決容易產生斑痕，請一口氣進行到步驟 6 。首先，在畫面上方用步驟 2 的顏色塗深一點。一邊塗，一邊將毛刷橫向水平移動。

接著在步驟 2 的顏色中加入少量的水，塗下一層。隨著塗層往下，水分要逐步遞增，色調越來越淡。

塗到山的下方後，就完成漸層效果了。

步驟 6 乾了之後，在山的下部（紅色框）塗上水，趁未乾時，用Ⓐ色暈染在山的表面肌理部分。

步驟 7 乾了後，揭下步驟 1 施作的留白膠。

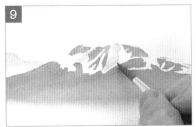

將留白膠揭下後，白淨的雪就出現了。用Ⓑ色畫上雪的陰影。

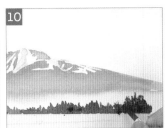

用Ⓒ色和深綠繪製樹林。

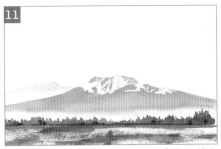

以乾擦法（▶p.56）在地面塗上Ⓒ色和螢光橙，畫作就完成了。

漸層法 其2

❖ 花瓣的漸層效果 ❖

這次要練習在狹窄範圍上色的漸層技法。花瓣的表面會依據凹凸或陰影，產生微妙的濃淡之差。藉由在這些部分做出細微的漸層效果，可呈現更真實的表現。

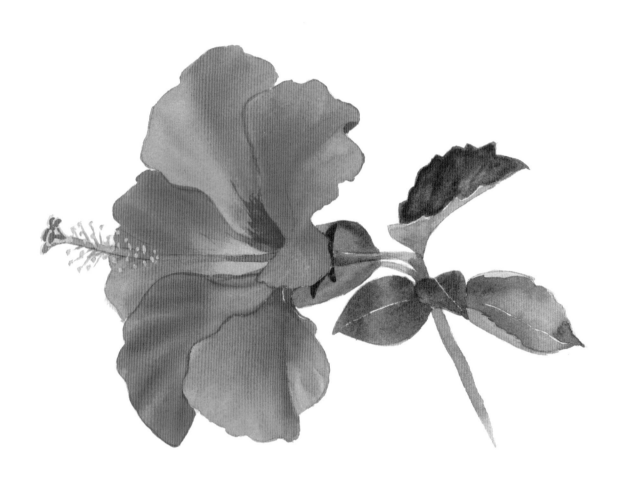

01 需要的顏料和道具（扶桑的花瓣）

使用的顏料（花瓣）	朱紅	+	茜草紅	=	Ⓐ

使用的顏料（葉子）（參考）	明亮的部分 深綠	較暗的部分 我的3色〔深綠色系〕	+	Ⓐ	=	Ⓑ

使用的畫筆	圓頭筆（6號～10號）上色用 1枝	圓頭筆（6號～10號）濕筆用 1枝	其他道具	留白膠

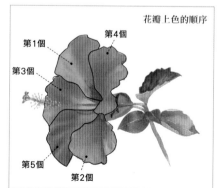

花瓣上色的順序

第1個
第4個
第3個
第5個
第2個

02 運用單色漸層法描繪花瓣

5個花瓣每個表情都不一樣。仔細觀察濃淡的差別，一個一個小心翼翼地完成。趁顏料未乾時，將步驟 1 ～ 6 的流程一次完成很重要。

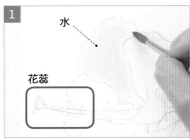

用濕筆（▶p.41）在第1個花瓣整體塗上清水。事先在花蕊的部分留白。

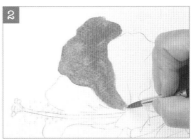

在整個花蕊概略地塗上較淡的Ⓐ色。此外，這個階段可以不必太在意濃淡的差別。

在步驟 2 未乾之前，用較深的Ⓐ色疊塗在花瓣顏色較深的部分。

皺褶的部分也以同樣方式重疊塗上較深的Ⓐ色。

用乾筆（▶p.41）輕輕描繪深色與淺色的交界處，使顏色融合在一起。

自然的漸層效果完成了。

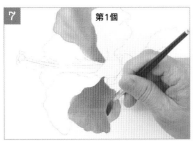

接著挑選與第1個不相鄰的花瓣（※），以同樣方式運用漸層法上色。

※這是為了在第1個花瓣顏色未乾時，不使顏色造成混雜。

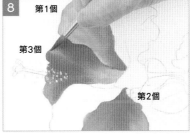

確認第1個花瓣乾了之後，第3個也以同樣方式著色。

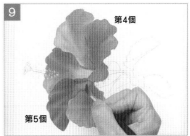

第4個和第5個也以同樣方式著色。

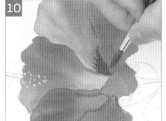

在第1個花瓣顏色特別深的部分，重疊塗上較深的Ⓐ色。

由於顏料乾掉後顏色會變淺，所以最後用Ⓐ色疊塗在較深的部分，來調整色調的濃淡。

參考作品

以白色和黃色和粉紅色的漸層效果描繪而成的玫瑰花。白色部分直接活用紙張的白，用粉紅色和黃色和淺綠色畫出淺淺的漸層效果。

用鐵筆刻畫線條

❖ 簡單描繪出銳利線條 ❖

只要利用鐵筆，就可輕鬆畫出一般畫筆難以描繪的銳利線條。在顏料未乾時，可透過利用鐵筆描繪底稿的鉛筆線，使邊緣的顏料陷入鐵筆線的凹槽（刻線），來表現銳利的線條。

鐵筆

鐵筆可以在美術用品店或文具行買的到。（也可以沒有墨水的鋼筆取代）

01　需要的顏料和道具（花瓶）

使用的顏料（花瓶）

整體　生赭（溫莎牛頓）　＋　深綠　＝　Ⓐ　　陰影　我的3色〔焦茶色系〕

使用的畫筆　　圓頭筆（8號～10號）上色用 2～3枝　　鐵筆 1枝

02　需要的顏料和道具（蛇草莓的葉子）

使用的顏料（蛇草莓的葉子）

明亮的葉子　深綠

較暗的葉子　深綠　＋　茜草紅　＝　Ⓑ

使用的畫筆　　圓頭筆（8號～10號）上色用 2～3枝

鐵筆 1枝

03 用鐵筆畫入花瓶的圖案

即便像這幅作品般由複雜圖案組成的圖案，只要使用鐵筆就能在短時間內簡單描繪出來。
趁顏料未乾時施作很重要。

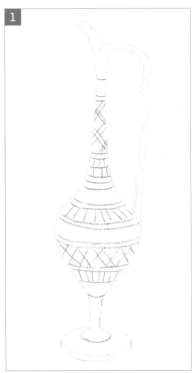

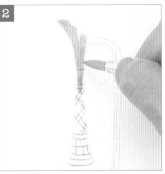

用Ⓐ色在花瓶塗上顏色。注意不要塗出去。

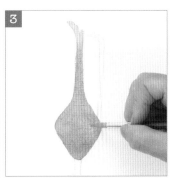

將畫有圖案的面整個塗上顏色。

用鉛筆畫出底稿。之後用鐵筆描繪圖案的線條，要畫得比其他輪廓線更深。

> 底稿的線會被上層顏料覆蓋看不清楚，所以要事先畫的深一點。

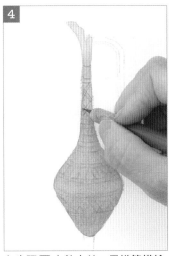

在步驟 3 未乾之前，用鐵筆描繪底稿的線。

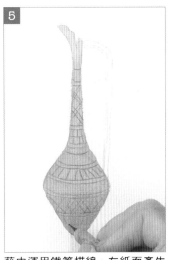

藉由運用鐵筆描線，在紙面產生凹痕，邊緣的顏料嵌入凹處，使描線清楚浮現。

04 用鐵筆畫入蛇草莓葉的葉脈

葉脈也一樣，只要使用鐵筆就能簡單呈現。做法和花瓶的圖案一樣，在著色後勾勒畫稿的線。

打完底稿後，用深綠色塗繪明亮的葉子，趁顏色未乾之前，用鐵筆描繪底稿的線。

較暗的葉子用Ⓑ色塗上顏色，以同樣方式用鐵筆畫入葉脈的底稿線。

以擦洗法（▶p.40）或重疊法，在整體加上陰影，畫作就完成了。

撒鹽

❖ 表現長有青苔的岩石 ❖

在未乾之前的顏料上「撒鹽」，會形成獨一無二的圖案。這是用來表現長有青苔岩石最適合的技法。根據撒鹽後所經過的時間或顏料的濃度，呈現各式各樣的圖案。不妨多加嘗試。

01 需要的顏料和道具（長有青苔的岩石）

使用的顏料
（岩石）

 深綠　 我的3色〔深綠色系〕　 茜草紅　 碧綠

使用的畫筆

 圓頭筆（8號～10號）上色用 2～3枝

其他道具

 鹽

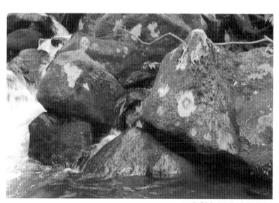

入畫對象照片（參考）

02 撒鹽表現長有青苔的岩石

運用濕畫法（▶p.34）繪製岩石，在顏料未乾前撒鹽。

左上的岩石用深綠打底。在青苔剝落的部分留白。

以濕畫法重疊塗上我的3色〔深綠色系〕。

在未乾前，慢慢地在岩石整體撒上鹽。

放置一段時間後，斑紋圖案就會逐漸擴散開來。

等鄰接的岩石完全乾了後，再畫下一塊。

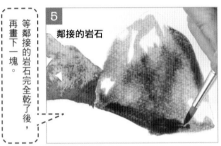

鄰接的岩石

右手邊的岩石用深綠打底，以濕畫法重疊塗上茜草紅和我的3色〔深綠色系〕。

在顏料未乾前慢慢撒上鹽。放置一段時間，斑紋圖案就會逐漸擴散開來。

顏料完全乾了之後，輕輕用指尖將鹽撥除。

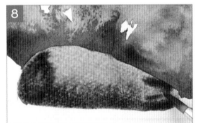

左下的岩石以深綠打底。以濕畫法重疊塗上我的3色〔深綠色系〕。

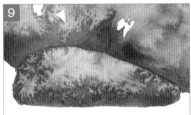

在未乾前撒上鹽，放置一段時間，斑紋圖案就會逐漸擴散開來。

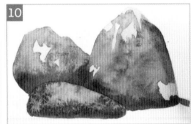

等整體完全乾了後，在整體塗上一層薄薄的碧綠。藉由這個動作，使整體的色調產生深度。

03 撒鹽的方式不同，圖案的表情也不一樣

撒鹽的時機或顏料濃度不同，圖案表情也會不一樣。其變化千差萬別。不妨多加嘗試。

一般食鹽取需要的量，倒在小碟子上使用。

在水量多的狀態下撒鹽之示例。

在底色顏料乾得差不多時撒鹽之示例。

潑濺

❖ 表現生長茂密的葉子 ❖

試著描繪樹林綠意盎然的模樣。繁茂的葉子若一片一片描繪很辛苦,不過,只要使用潑濺技法,即可短時間內表現出來。這個技法除了描繪葉子之外,也能運用在各種題材上,請務必熟練。

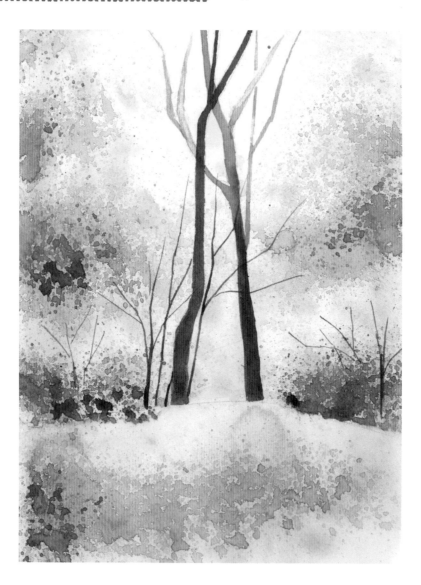

01 需要的顏料和道具（綠意盎然的樹林）

使用的顏料（葉子）

 深綠　 我的3色〔深綠色系〕　 朱紅（Hue）　 我的3色〔茶色系〕

使用的畫筆

 圓頭筆（18號）潑濺用 1～2枝　 平頭筆（18號）潑濺用 1枝

使用的畫筆

 毛刷 濕筆用 1枝　 面相筆 上色用 1枝

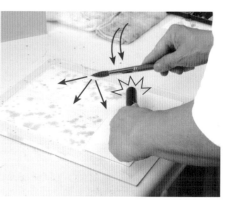

潑濺的情形。

02 潑濺的準備

請準備潑濺用的畫筆。有自己容易使用的棒子很方便。

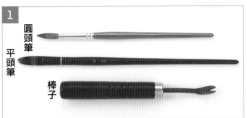

圓頭筆
平頭筆
棒子

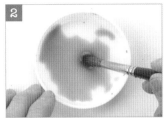

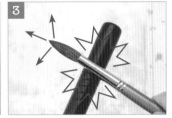

準備用於潑濺的筆。建議選擇容易吸附顏料、大一點的畫筆（18號左右）。同時準備一根寬約2cm的棒子（這裡使用的是釘拔的柄）。

顏料取需要的量，以水分化開備用。調製多一點會比較安心。

用蘸上顏料的畫筆敲打棒子，使顏料彈在紙面上。施作前，請先在測試畫紙上測試一下。

03 運用「潑濺法」表現生長茂密的葉子

茂密的葉子只要運用潑濺法，即能在短時間內表現出來。

別的紙張A

別的紙張A

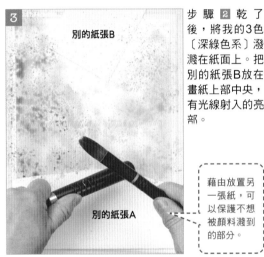

別的紙張B

別的紙張A

步驟 2 乾了後，將我的3色〔深綠色系〕潑濺在紙面上。把別的紙張B放在畫紙上部中央，有光線射入的亮部。

藉由放置另一張紙，可以保護不想被顏料潑到的部分。

打完底稿後，將裁剪成丘狀的別的紙張A放置在畫紙的下部。

先將畫紙整體塗上清水，再將深綠潑濺在紙面上。

別的紙張C

別的紙張C

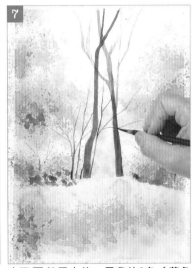

放上別的紙張C，在畫紙下部塗上水，將深綠潑濺（步驟 4 ）在紙面上，乾了後再將深綠和朱紅（Hue）潑濺（步驟 5 ）在紙面上。

接著將我的3色〔深綠色系〕潑濺在紙面上後，潑濺就結束了。

步驟 6 乾了之後，用我的3色〔茶色系〕畫樹幹和樹枝，畫作就完成了。

乾擦法

❖ 表現粗糙的質感 ❖

舊木材與動人綻放的紫苑花形成對比的有趣作品。乾擦法這項技法最適合表現木材這種表面粗糙的質感。請先在測試紙上畫幾次，再到正式的畫紙上作畫。

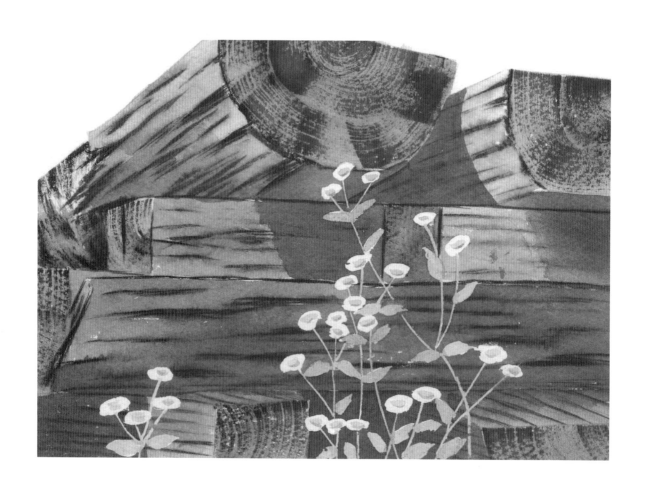

01 **需要的顏料和道具（木材與紫苑花）**

| 使用的顏料
（木材的質感） | 焦茶 | 使用的顏料
（木材的表面） | 熟褐 | 焦茶 | 我的3色
〔茶色系〕 | 我的3色
〔綠色系〕 |

| 使用的顏料
（花草） | 深綠 | 咪唑啉
銅黃 | 其他
道具 | 留白膠 | 留白膠帶 |

| 使用的畫筆 | 平頭筆（尼龍毛）
（12號）
乾筆法用
1枝 | 圓頭筆
（8～10號）
上色用
2～3枝 |

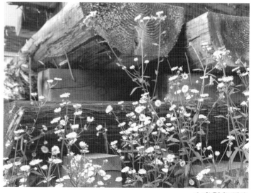

入畫對象照片

02 準備乾擦用的畫筆

施作乾擦法時，重點在於將筆按壓在調色盤上，使筆尖分散開來。

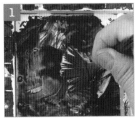

以較少的水分化開顏料，按壓平頭筆將筆尖弄散。

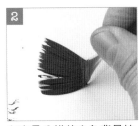

在容易分辨的白色背景按壓看看，感覺大概就像這樣。

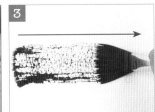

在測試畫紙上試著畫一下。畫出粗糙的感覺就OK了。

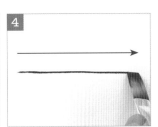

只要改變筆尖接觸紙面的方向，也能畫出細線來。

乾擦法適合使用尼龍筆這類筆尖較硬的筆。

03 運用「乾擦法」著色

運用乾擦法表現出舊木材表面的粗糙質感。

留白膠帶

在天空的部分貼上留白膠帶（▶ p.14），在花草的部分塗上留白膠。

蘸取焦茶運用乾擦法畫出木材的年輪。施作前請先在測試畫紙上試畫一下。

留白膠帶

木材底下也貼上紙膠帶，改變筆尖接觸紙面的方向，用細線描繪木材表面的質感。

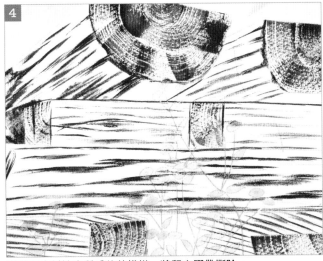

將所有木材擦出質感後的模樣。將留白膠帶撕除。

由於乾擦法是利用畫紙的凹凸表面來表現粗糙的感覺，所以在塗底色前施作是為重點。

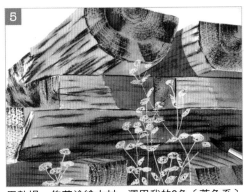

用熟褐、焦茶塗繪木材，運用我的3色〔茶色系〕和〔綠色系〕加上陰影。

步驟 6 乾了後，將留白膠全部去除，用深綠畫出草，用咪唑啉銅黃和深綠畫出花心，畫作就完成了。

噴灑法

❖ 噴灑顏料 ❖

藉由使用噴霧瓶將顏料噴灑在畫面上的著色方法，可營造出不同於用筆塗色的效果（本書中稱為噴灑法）。以櫻花為中心進行噴灑，可以突顯櫻花的華麗感。

01 需要的顏料和道具（櫻花）

使用的顏料（背景） 淺群青　亮玫瑰　　使用的顏料（櫻花）　 深鍋黃　亮玫瑰　茜草紅　深綠　我的3色〔焦茶色系〕

使用的畫筆　 圓頭筆（6〜10號）上色用 2〜3枝　 毛刷 濕筆用 1枝

其他道具　 2種不同顏色的噴霧瓶　 留白膠　 鹽

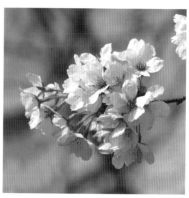

入畫對象照片

02 噴灑準備&留白

使用可在百元商店等化妝品區買到的噴霧瓶。

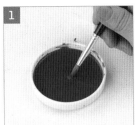 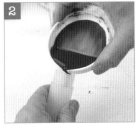 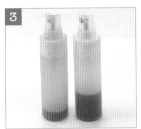 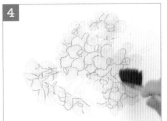

1 以較多水分化開淺群青備用。

2 將步驟 **1** 倒入噴霧瓶中。亮玫瑰也以同樣方式製作。

3 完成噴灑的準備。請備好會使用到的顏色種類。

4 在底稿花的部分留白，乾了後，在畫紙整體塗上一層清水。事先將留白底下的鉛筆線畫深一點。

03 運用「噴灑法」著色

請事先在畫紙底下鋪上舊毛巾，以免滴落的顏料弄髒桌子。

1 趁畫紙上的水未乾前，使畫紙呈直立狀態，使用噴霧瓶將淺群青噴在紙上。

2 再繼續噴灑。由於顏料會往下流，別忘了在畫紙底下鋪上舊毛巾。

3 步驟 **2** 未乾前，在花的周圍撒上鹽（▶p.52）。之後使其自然乾燥，等待撒鹽效果出現。

 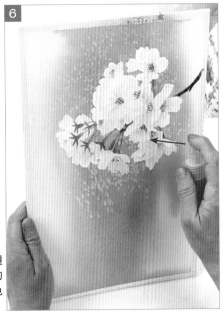

4 步驟 **3** 完全乾了之後，將留白膠去除乾淨。在花心的花蕊部分（※）塗上新的留白膠，在花瓣塗上一層薄薄的亮玫瑰。

※花心的留白

5 在花心塗上水後，用茜草紅塗上顏色。用深綠和茜草紅繪製花萼，再用我的3色〔焦茶色系〕畫出樹枝。

6 以花的陰影部分為中心，用噴霧瓶噴灑亮玫瑰，加入紅色調。之後揭下花心的留白膠，用深鎘黃和我的3色〔焦茶色系〕點出花蕊，畫作就完成了。

傾斜畫紙

❖ 表現水面上的倒影 ❖

試著表現楓樹在水面上的倒影。透過將畫紙往各種方向傾斜，使顏料流動，來產生獨特的效果。雖然是一次決定勝負無法重來，不過就算有一點失敗也很有「味道」，請享受製作時的樂趣。

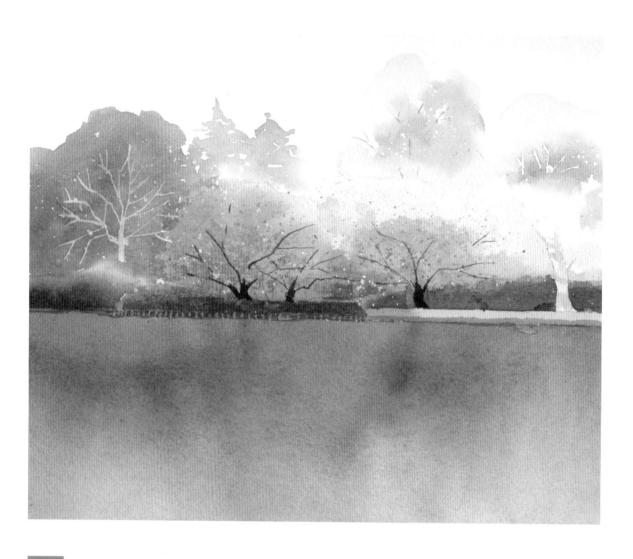

01 需要的顏料和道具（楓樹的倒影）

使用的顏料

| 淺群青 | + | 錳藍 | = | Ⓐ | 咪唑啉銅黃 | 深綠 | 螢光橙 | 朱紅 | 我的3色〔深綠色系〕 | 我的3色〔焦茶色系〕 |

使用的畫筆

 圓頭筆（8～10號）上色用2～3枝

 毛刷上色用、濕筆用1枝

 平頭筆（18號）潑濺用1枝

 0號筆上色用1枝

其他道具

 留白膠

 留白膠捲

 2種不同顏色的噴霧瓶

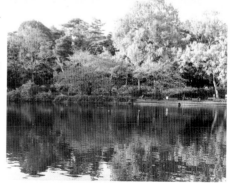

入畫對象照片

02 首先完成水面以外

首先，完成水面以外的部分。運用濕畫法（▶p.34）繪製美麗的楓樹林。

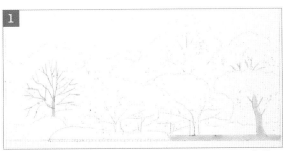

在底稿上留白，讓留白膠完全乾透。樹枝和地面用畫筆，樹木之間用牙刷以噴灑法留白（▶p.65）。

用Ⓐ色在天空塗上漸層，讓顏料乾燥。

右端綠色樹葉的樹木用咪唑啉銅黃打底，再以濕畫法重疊塗上深綠。

紅色樹葉的樹木用螢光橙打底後，再重疊塗上朱紅。

左端的樹木在深綠上重疊塗上我的3色〔深綠色系〕。

再重疊塗上朱紅。

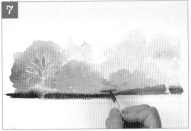

樹木下的草叢用深綠打底，重疊塗上我的3色〔深綠色系〕。這裡要先讓顏料乾燥。

用另一張紙蓋住天空和水池的部分，以紅葉樹木為中心，將朱紅噴濺在畫紙上。

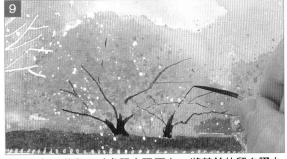

留下一部分的留白（參照步驟 10 ），將其餘的留白膠去除乾淨。在這之後，運用我的3色〔焦茶色系〕畫出樹幹和樹枝。

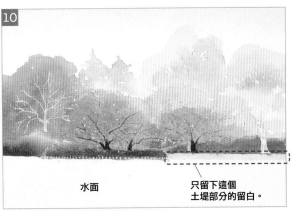

完成水面以外的部分。讓顏料乾透。

趁顏料未乾前，將步驟 4 ～ 18 一氣完成。為避免慌張，請事先備妥足夠的顏料。

準備市售的留白膠捲。

水面

使用留白膠捲，貼在水面以外的部分。

水際邊緣

沿著水際邊緣塗上留白膠。這是為了避免後來塗上的顏料滲進留白膠捲底下。

以較多水分化開咪唑啉銅黃、朱紅、我的3色〔深綠色系〕，準備足夠量的顏料。

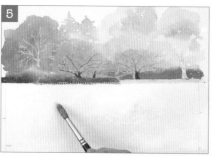

在水面整體塗上清水後，在水分未乾前，用咪唑啉銅黃大致畫出黃色倒影的部分。

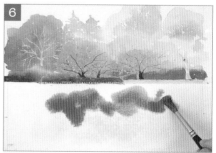

接著用朱紅大致畫出紅色倒影的部分。

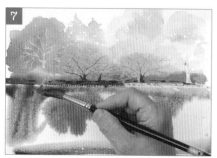

繼續我的3色〔深綠色系〕大致畫出綠色倒影的部分。

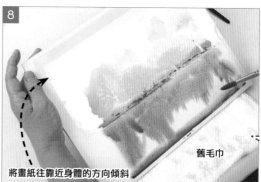

將畫紙往靠近身體的方向傾斜

舊毛巾

將畫紙往靠近身體的方向傾斜，使顏料往下流動。

事先在底下鋪上舊毛巾，避免滴落的顏料弄髒桌子。

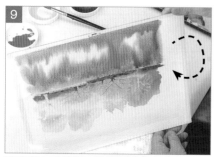

將畫紙上下顛倒，使顏料也往反方向流動。

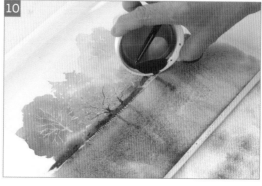

直接將我的3色〔深綠色系〕從顏料盤滴灑在紙上。

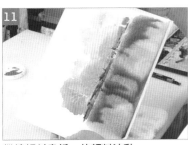

繼續傾斜畫紙，使顏料流動。

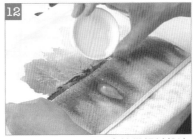

咪唑啉銅黃也一樣，直接從顏料盤滴灑在紙上，傾斜畫紙使顏料流動。

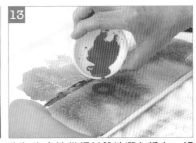

朱紅也直接從顏料盤灑灑在紙上，傾斜畫紙使顏料流動。

一邊享受顏料變化的模樣，一邊朝不同方向傾斜畫紙。

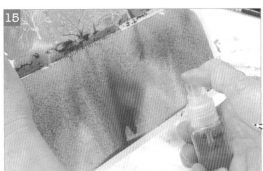

接著在畫紙呈現直立的狀態下，噴上調水化開的朱紅（噴灑法▶p.58）。

噴灑為輔助之用。若步驟 4 ～ 14 進行順利的話，不使用也OK。

咪唑啉銅黃也用噴霧瓶噴在紙上。

用紙巾擦拭從紙面流下來的多餘顏料。

等顏料乾了後，小心地去除留白膠捲。

將殘留在土堤上的留白膠去除，運用我的3色〔焦茶色系〕畫出土堤的陰影。

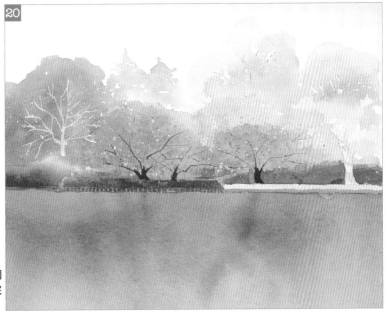

調整整體色調後，畫作就完成了。

留白 應用篇

❖ 表現水花和岩石肌理 ❖

不是使用畫筆，而是使用牙刷和保鮮膜等道具留白，可以呈現出獨特的表現。用牙刷留白適合用於表現水花，保鮮膜則適合表現出岩石表面青苔剝落的模樣。

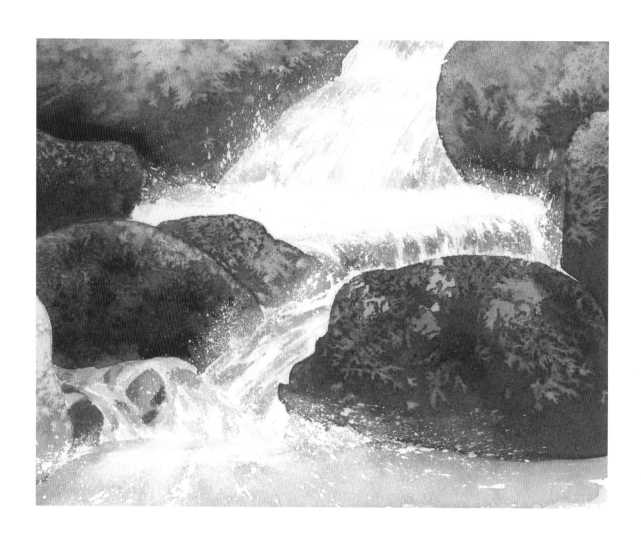

01 需要的顏料和道具（溪流與岩石）

使用的
顏料
（岩石）　深綠　我的3色〔深綠色系〕　我的3色〔茶色系〕　碧綠

使用的
顏料
（溪流）　淺群青　＋　碳酸銅藍　＝　Ⓐ

使用的
顏料
（溪底）　我的3色〔茶色系〕　我的3色〔綠色系〕

使用的
畫筆　圓頭筆（6～10號）上色用、濕筆用 2～3枝　圓頭筆（6～10號）擦洗用 1枝

其他道具　 留白膠　 牙刷　 保鮮膜　 鹽

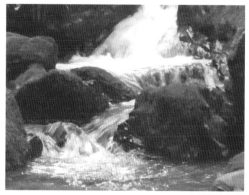

入畫對象照片

02 使用牙刷＆保鮮膜的留白技法

使用牙刷和保鮮膜，能呈現出各自獨特的留白表現。

準備一枝使用過的舊牙刷。「刷毛硬一點的」比較好用。

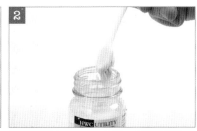

用牙刷前端蘸取留白膠，在瓶口壓一下，調整液體量。

用手指搓擦牙刷，使留白膠彈濺在紙面上。請在測試紙上測試看看。

牙刷

打完底稿後，用牙刷將留白膠噴濺在水花的部分。

在水花部分噴濺完留白膠的樣子。這裡要留讓白膠完全乾透。

步驟 5 乾了之後，去除多餘的留白膠，如彈濺到岩石這邊的水花等。

將裁剪成適當大小的保鮮膜揉成一團。

用揉成一團的保鮮膜蘸取留白膠。

在青苔剝落的岩肌部分塗上步驟 8 的留白膠。

保鮮膜使用聚氯乙烯原料製造的比較容易使用，手邊沒有的話也可以使用其他的。

留白完成後的樣子。讓留白膠完全乾透。

使用「撒鹽」技法，表現長有青苔的岩石沐浴在水花中

使用p.52學到的「撒鹽」技法，試著描繪長有青苔的岩石沐浴在水花中的情景。

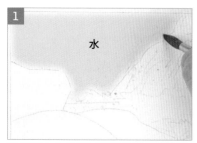

從畫面左上的岩石開始繪製。首先，在岩石的部分塗上清水。

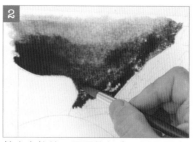

趁水未乾前，用深綠打底，運用濕畫法（▶p.34）技法將我的3色〔深綠色系〕疊塗在陰影部分。

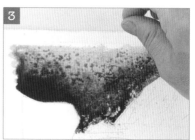

在顏料未乾前，撒上鹽。稍待片刻後，斑紋圖案就會逐漸擴散開來。

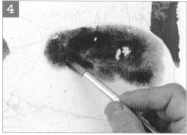

在右端的岩石塗上水，運用濕畫法（▶p.34）技法重疊塗上深綠、我的3色〔深綠色系〕以及〔茶色系〕。

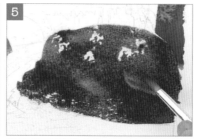

繼續將整體塗上我的3色〔深綠色系〕，在各處擦洗（▶p.40）顏料，表現出岩石表面的質感。

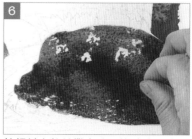

趁顏料未乾前撒上鹽。這塊岩石上也會呈現出斑紋圖案。

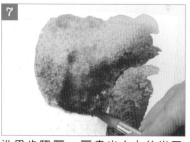

沿用步驟 1～2 畫出右上的岩石後⋯⋯

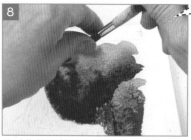

用手指捻壓筆尖，使畫筆的水分滴灑在岩石上。

捻壓筆尖是為了增加顏色的含水量，提升之後的撒鹽效果。

為了表現水花，用畫筆擦洗岩石水際邊緣的水分。

在未乾前撒上鹽，再次形成不同面貌的斑紋圖案。

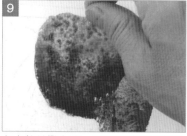

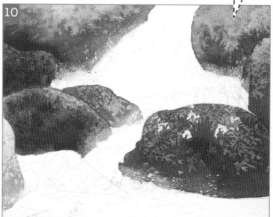

其他的岩石也一邊稍微改變顏料比例一邊上色，撒上鹽。在這之後要等顏色完全乾透。

04 描繪溪流

透過對水流的捕捉，以及描繪出透明可見的岩石肌理與水底來表現溪流。

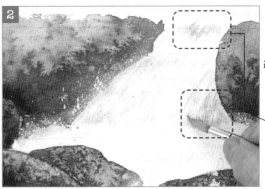

繼續用Ⓐ色繪製溪流。

在各處透明可見的岩石肌理，薄薄地塗上我的3色〔茶色系〕。

用Ⓐ色描繪溪流的水流。

瀑布的細節部分也用Ⓐ色畫入水流，並且運用我的3色〔茶色系〕畫出透明可見的岩石肌理。

運用我的3色〔茶色系〕繪製在水流中露出水面的岩石。

也用Ⓐ色和我的3色〔茶色系〕繪製步驟 4 岩石周圍的水流。

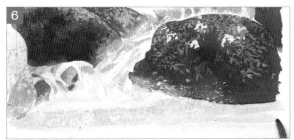

最前方的水面，河底清晰可見。塗上我的3色〔茶色系〕來表現其模樣。

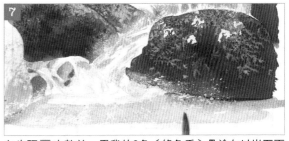

在步驟 6 未乾前，用我的3色〔綠色系〕疊塗在以岩石下部為中心的地方。

步驟 7 乾了後，用生膠片將整體的留白膠去除。

用手指觸摸，確認有無遺漏之處。

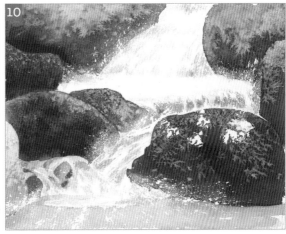

將所有留白膠去除後的樣子。水花清楚地呈現出來。

最後觀察整體的色調，在色調不足的部分加點顏料做調整。

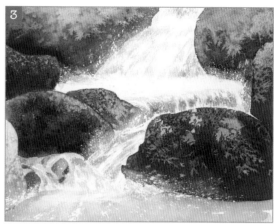

在岩石表面青苔剝落的部分塗上我的3色〔茶色系〕。

在岩石表面的綠色部分塗上薄薄的碧綠，加入藍色調。

調整整體色調後，畫作就完成了。

表現纖細線條的留白

介紹另一個留白應用的例子，此為利用吸管表現纖細線條的留白方法。

準備前端裁切成斜口的吸管。

❖ 在蘆葦的細莖留白

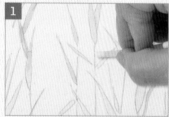

在裁切成斜口的吸管前端蘸取留白膠，塗在蘆葦的細莖上做留白。

遮蓋完後，將整張畫紙塗上一層藍色。

等顏色乾了後，將留白膠去除。連細線條也做了清晰的留白。

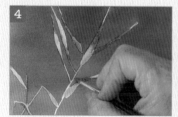

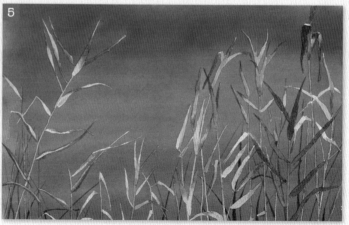

將留白膠去除後，繪製葉子和莖桿。

葉片和莖桿塗上顏色後的樣子。

Part 4

挑戰各種題材！

描繪花卉　其1

❖ 大波斯菊 ❖

花卉是初學者容易著手的題材，首先，試著挑戰看看初學者也能簡單描繪出的大波斯菊。以爽朗的晴空為背景，繪製出白色和粉紅色大波斯菊朝不同方向競相綻放的美麗模樣吧。

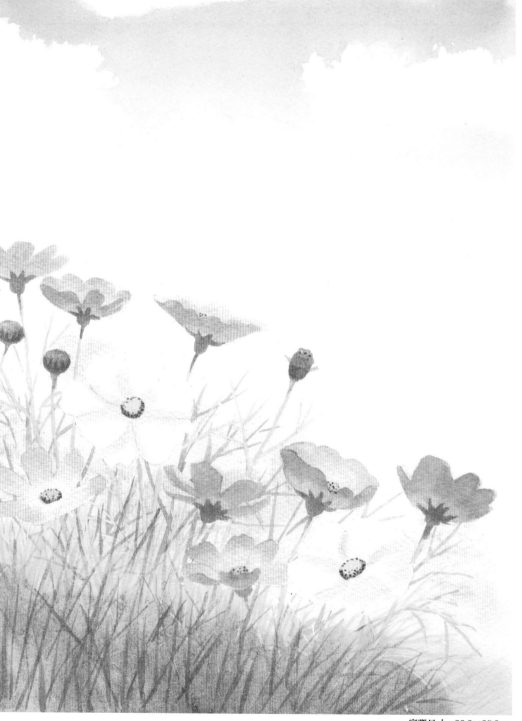

實際尺寸：33.2×25.2cm

01 需要的顏料和道具

使用的顏料（天空）	猛藍	使用的顏料（綠色的地面、花莖）	深綠	我的3色〔深綠色系〕	我的3色〔綠色系〕	使用的顏料（花心）	土黃	咪唑啉銅黃	我的3色〔焦茶色系〕

使用的顏料（花瓣、花萼）

 亮玫瑰　咪唑啉銅黃　 亮玫瑰 ＋ 淺群青 ＝ Ⓐ 我的3色〔綠色系〕 ＋ 亮玫瑰 ＝ Ⓑ

使用的畫筆

 圓頭筆（6號～10號）上色用 2～3枝　 毛刷 上色用、濕筆用 共用1枝　 平頭筆（18號）潑濺用 1枝　 面相筆 上色用 1枝

其他道具

 留白膠　 科技海綿

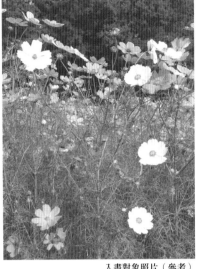

入畫對象照片（參考）

02 勾勒底稿 ➡ 留白

打完底稿後，將多餘的草稿線條擦除。

用鉛筆在欲留白底下的線條做描線（▶ p.45）。

在花和花苞上塗上留白膠。

花莖和葉子上也塗上留白膠。較細的線條使用吸管比較容易塗抹（▶ p.68）。

留白膠乾了以後的樣子。讓留白膠完全乾燥。

在整片天空塗上水。在顏料未乾前，到步驟 5 一鼓作氣地塗繪。

用錳藍在天空做出漸層效果（▶ p.46）。

完成漸層的樣子。

在步驟 3 未乾前，運用紙巾在紙上留出白雲的形狀。此為擦洗法（▶p.40）的一種。

留出白雲形狀後的樣子。讓顏色完全乾燥。

在綠色的地面塗上清水，在水分未乾時，塗上深綠。

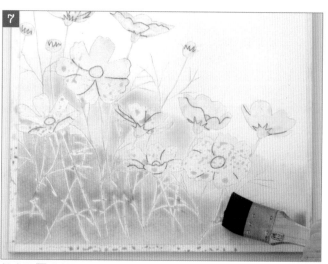

趁步驟 6 未乾前，用同樣的深綠調入少量的水來畫地面的下部，顏色重一點。

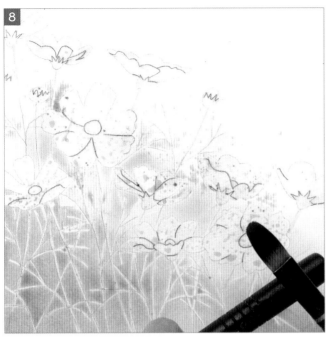

在步驟 7 未乾時,將亮玫瑰潑濺
(▶p.54)在花朵的周圍。之後
讓顏色完全乾燥。

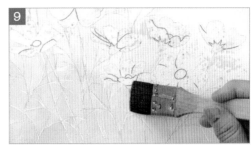

待步驟 8 乾了以後,在綠色的地面塗上清水。

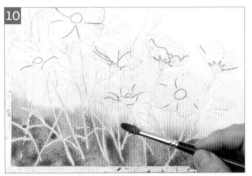

在步驟 9 未乾時,塗上我的3色〔深綠色系〕。

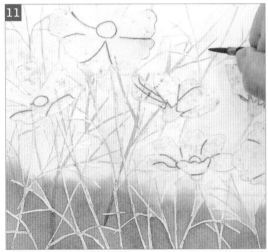

待步驟 10 乾了後,運用我的3色〔綠色系〕繪製花
莖。

將留白膠去
除,最後再
用手指觸摸
確認是否都
去除乾淨
了。

待步驟 11 乾了以後,去除所有的留白
膠。

將留白膠去除完畢的樣子。

橫面向的花用亮玫瑰為花瓣塗上一層薄薄的底色。

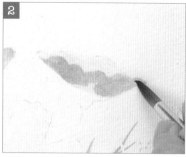

待步驟 1 乾了以後，用Ⓐ色塗繪花瓣的底側。

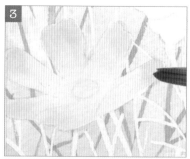

用亮玫瑰為正面朝向的花畫出漸層效果（▶p.48）。

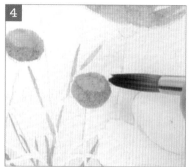

花苞沿用步驟 1 ～ 2 的方式，用亮玫瑰薄薄地塗上一層底色，再塗上Ⓐ色。

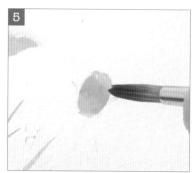

小型花苞用亮玫瑰塗上顏色後，再點上少許的咪唑啉銅黃。

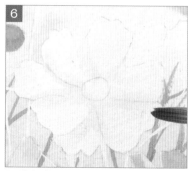

用Ⓐ色薄薄地塗在白色花的陰影部分。

> 不要在白色花的白色部分上色，保留畫紙的白色。

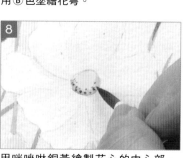

用Ⓑ色塗繪花萼。

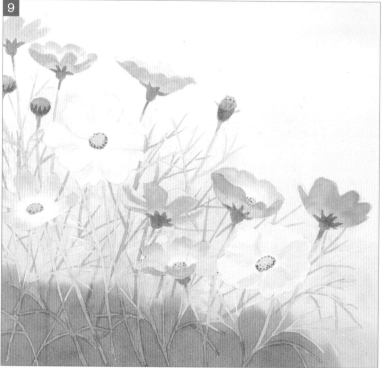

用咪唑啉銅黃繪製花心的中心部，用土黃塗繪周圍，最後運用我的3色〔焦茶色系〕點出花蕊的頭。

花和花苞繪製完成的樣子。

05 完成畫作

準備科技海綿（▶p.14）。裁剪成容易使用的大小來使用。

由於雲朵下側顏色交接處過於清晰，用科技海綿擦拭，產生模糊的效果（參照Before & After）。

Before

顏色交接處

顏色交接處

使用科技海綿擦拭前。

After

使用科技海綿擦拭後。

用我的3色〔深綠色系〕畫出雜草的部分。

若在意底稿的鉛筆線，可用橡皮擦擦掉。

最後，調整整體的色調，畫作就完成了。

描繪花卉 其2

❖ 兩朵玫瑰花 ❖

試著描繪看看做為繪畫題材很受歡迎的玫瑰花吧。不過，這次要畫的不是新鮮的玫瑰花，而是乾燥花。請試著運用我的3色（▶p.26），表現出乾燥花獨特韻味的乾燥色調。

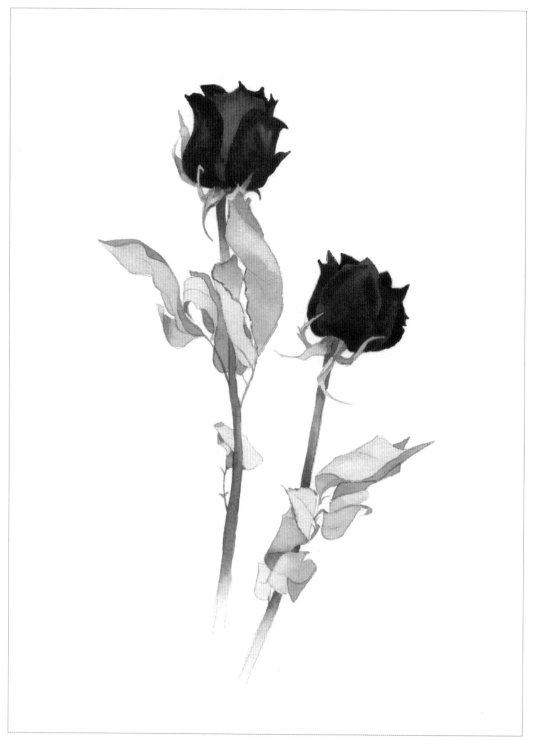

實際尺寸：33.2×25.2cm

01 需要的顏料和道具

使用的顏料
（花瓣）

我的3色　我的3色
〔紅色系〕〔紅色系〕
（較淡）（較濃）

使用的顏料
（花萼）
我的3色　我的3色
〔茶色系〕〔茶色系〕
（較淡）（中間）

使用的顏料
（葉子）
我的3色　我的3色　深綠
〔茶色系〕〔茶色系〕
（較淡）（中間）

使用的顏料
（花莖）
我的3色　我的3色　我的3色
〔茶色系〕〔茶色系〕〔焦茶色系〕
（較淡）（中間）

使用的
畫筆

圓頭筆
（8號～10號）
上色用
2～3枝

面相筆
上色用
1枝

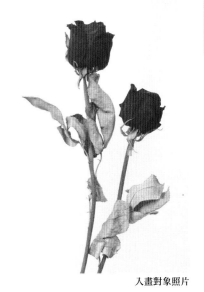

入畫對象照片

02 勾勒底稿 ➡ 描繪花瓣

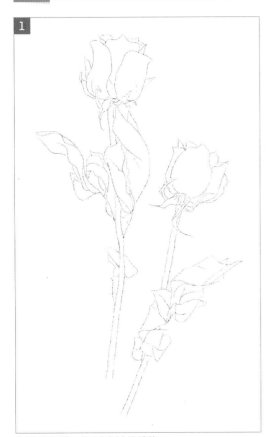

1

勾勒底稿後，擦拭多餘的線條。

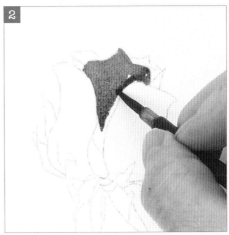

2

一片一片地為玫瑰花的花瓣塗上底色。兩朵花從左邊的花瓣開始畫起。首先，運用我的3色〔紅色系〕（較淡）打底。

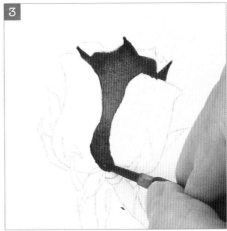

3

在未乾前，運用我的3色〔紅色系〕（較濃）以濕畫法（▶p.34）塗繪陰影。

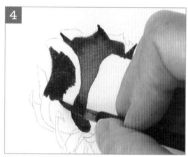

沿用步驟 2 的方式，運用我的3色〔紅色系〕（較淡）為第二片花瓣塗上底色。

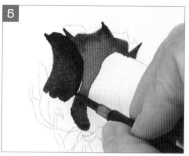

接下來，沿用步驟 3 的方式，運用我的3色〔紅色系〕（較濃）塗繪陰影。

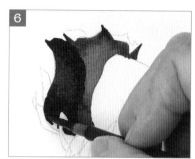

第二片花瓣繪製完成。

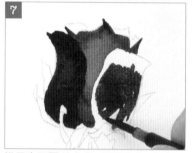

沿用步驟 4 的方式，運用我的3色〔紅色系〕（較淡）為第三片花瓣塗上底色。

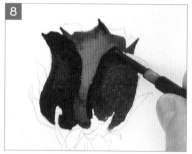

接下來，沿用步驟 5 的方式，運用我的3色〔紅色系〕（較濃）塗繪陰影。

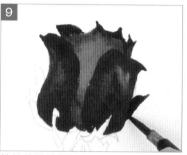

其他稍微綻放的花瓣，也以同樣方式繪製。

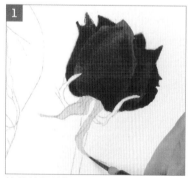

右側花朵也以繪製左側花朵的方式，一片一片地上色。

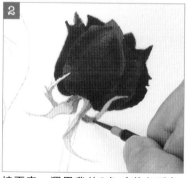

塗上底色→塗上陰影，重複這個動作。

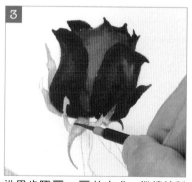

右側的花朵也繪製完成了。

在塗繪鄰接的花瓣時，務必要等先上色的花瓣乾了之後再上色。

03 描繪花萼

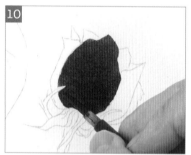

等花的顏料乾了之後，運用我的3色〔茶色系〕（較淡）為右側花朵的花萼塗上一層底色。

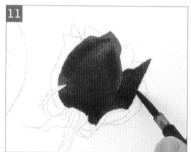

接下來，運用我的3色〔茶色系〕（中間）塗繪陰影。

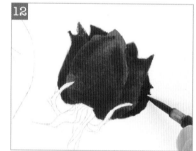

沿用步驟 1 ～ 2 的方式，繼續繪製左側花朵的花萼。

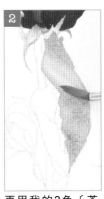

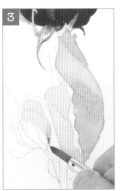

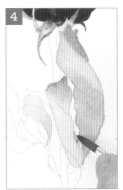

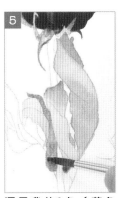

首先，運用我的3色〔茶色系〕（較淡）為葉子塗上一層底色。

再用我的3色〔茶色系〕（較淡）疊上陰影的顏色。

左鄰的兩片葉子同樣運用我的3色〔茶色系〕（較淡）塗上底色。

在看起來稍微帶點綠色的部分，加入深綠。

運用我的3色〔茶色系〕（中間）塗繪陰影。

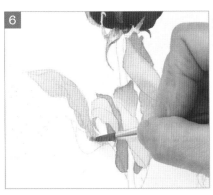

用步驟 1 ～ 5 的方式畫出其他葉子。

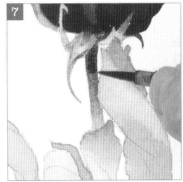

運用我的3色〔茶色系〕（較淡）為花莖塗上底色後，再用我的3色〔焦茶色系〕疊塗在陰影上。

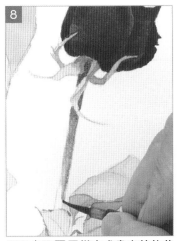

用和步驟 7 同樣方式畫出其他花莖。

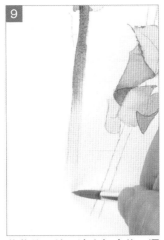

花莖的下端用清水打底後，運用我的3色〔茶色系〕（中間）畫出漸層，再以濕筆（▶p.41）使顏色自然融合。

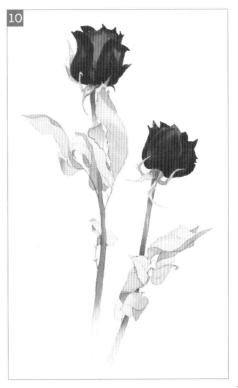

最後，調整整體的色調，畫作就完成了。

描繪靜物

❖ 晚秋的靜物 ❖

試著描繪秋意濃厚的靜物吧。最上方的葉子與最下方的葉子，要注意到受光的方向，上方的葉子畫的淺一點，下方的葉子畫的深一點。藉由仔細描繪出紅色、橘色、綠色的樹木果實，讓畫面有著畫龍點睛之妙。

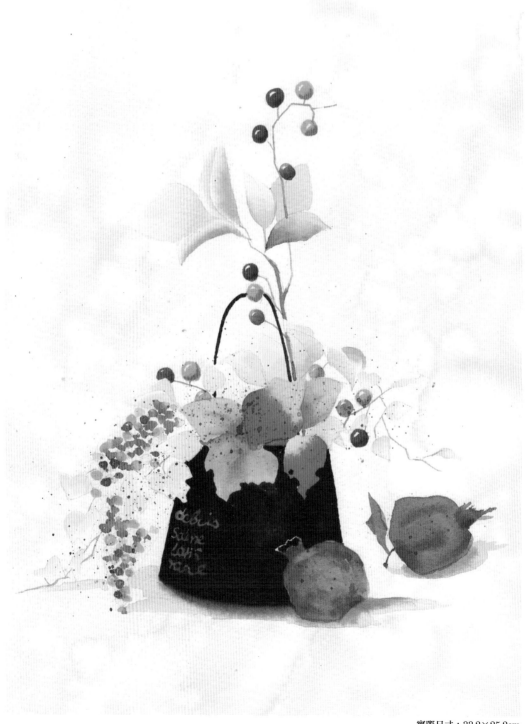

實際尺寸：33.2×25.2cm

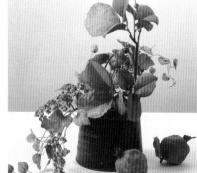

01 需要的顏料和道具

使用的顏料（背景）　 螢光橙

使用的顏料（葉片）　 螢光橙　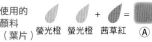 螢光橙 + 茜草紅 = Ⓐ　深綠

其他道具　 留白膠

使用的顏料（果實）　 螢光橙　朱紅　 朱紅 + 茜草紅 = Ⓑ　 Ⓑ + 茜草紅 = Ⓒ　深綠　我的3色〔綠色系〕

使用的顏料（花桶、石榴、樹枝、影子）　 朱紅　我的3色〔焦茶色系〕　 深綠 + 茜草紅 + 朱紅 = Ⓓ　茜草紅　我的3色〔茶色系〕　我的3色〔綠色系〕

使用的畫筆：
- 圓頭筆（8號～10號）上色用 2～3枝
- 毛刷 上色用、濕筆用 1枝
- 面相筆 上色用 1枝
- 平頭筆（18號）潑濺用 1枝
- 0號筆 上色用 1枝

入畫對象照片

02 勾勒底稿 ➡ 塗繪底色

1

勾勒底稿後，擦拭多餘的線條。

2

用螢光橙調入較多的水備用。

3

在畫紙整體塗上一層清水，在未乾前，用步驟 **2** 的螢光橙塗滿整個畫面。

用手指蘸取清水。

在步驟 3 未乾前,將水彈濺在整體紙面上,打造渲染效果(▶p.36)。

在步驟 5 未乾前,用紙巾按壓受光部分,降低色調。之後讓顏色完全乾燥。

03 留白➡描繪葉片

對花桶文字與石榴的受光部分留白(用細吸管進行留白處理)。

注意光的方向,先塗上清水,趁未乾前,用螢光橙和Ⓐ色繪製最上方的葉子。

將最上方5片葉子繪製完成的樣子。顏色要畫的比下方的葉子淡一點。

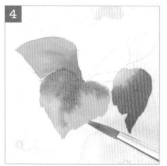

用螢光橙為下方的葉子打底,再用Ⓐ色以濕畫法(▶p.34)暈染在紅色部分。顏色要比上方的葉子重一點。

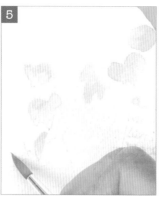

左邊垂落的葉子,用深綠塗上薄薄的底色,再用螢光橙薄塗在紅色部分。

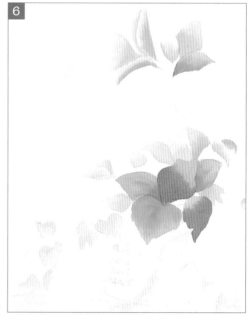

葉子著色完畢的樣子。

04 描繪樹木果實

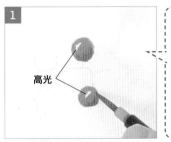

高光（光線照在物體上最亮的部分）不需上色，保留畫紙的白色。

高光

橘色的樹木果實先用螢光橙打底，再用朱紅畫出陰影。

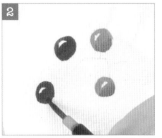

紅色果實先用Ⓑ色打底，再用Ⓒ色畫出陰影。

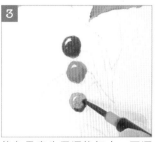

綠色果實先用深綠打底，再運用我的3色〔綠色系〕畫出陰影。

用深綠一粒一粒地描繪成串的綠色果實（不保留高光）。

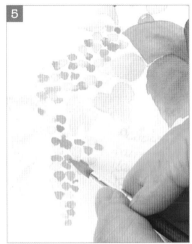

接著用螢光橙塗繪橘色果實。

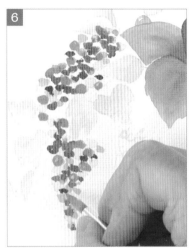

再用朱紅塗繪紅色果實。

05 描繪花桶

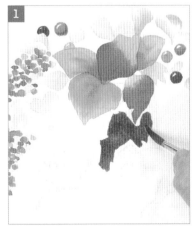

留意上方紅色葉子以及下方石榴的紅色反光，在花桶一部分的底色塗上朱紅。

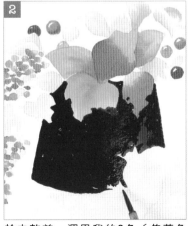

趁未乾前，運用我的3色〔焦茶色系〕塗滿整個花桶。

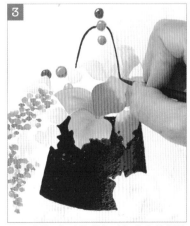

運用我的3色〔焦茶色系〕畫出花桶的提手。

06 描繪石榴

首先用Ⓓ色為石榴打底。

用茜草紅塗繪陰影,加入紅色調。

運用我的3色〔茶色系〕疊塗在陰影的部分。

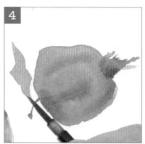
運用我的3色〔茶色系〕塗繪葉子。

07 描繪樹枝

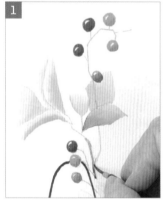
運用我的3色〔茶色系〕來畫樹枝。

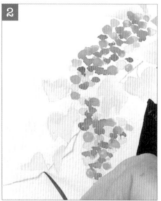
畫細枝時,建議使用0號筆比較容易描繪。

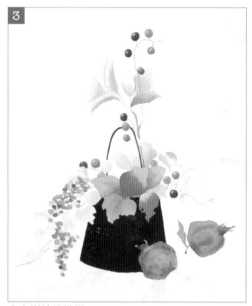
畫完樹枝的模樣。

08 描繪陰影

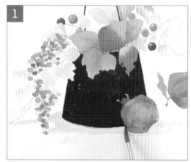
首先,為花桶落在桌上的影子塗上一層薄薄的螢光橙。

再用我的3色〔焦茶色系〕畫出影子最暗的部分。

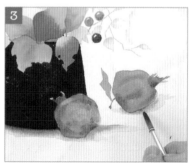
石榴也以同樣方式加入影子。

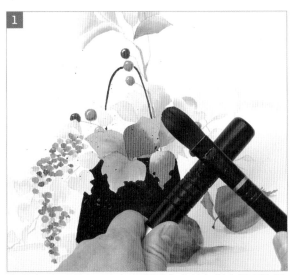

將我的3色〔茶色系〕輕輕潑濺在葉片和樹木果實的周圍，營造出畫作的氣氛。

紙巾

紙巾

紙巾

也將我的3色〔茶色系〕輕輕地彈濺在石榴上。

為了不讓顏料噴濺到多餘的部分，以紙巾遮蓋石榴的周圍。

步驟 2 乾了之後，用生膠片去除留白膠。

在花桶的文字部分塗上我的3色〔茶色系〕。

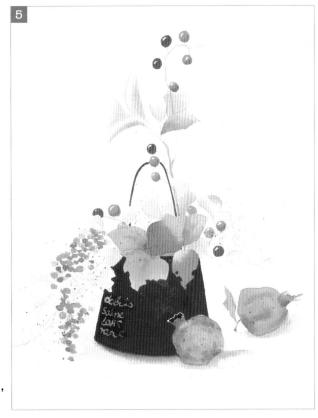

最後，調整整體的色調，畫作就完成了。

描繪水果

❖ 葡萄 ❖

　　試著描繪結實纍纍的葡萄。這是在我家陽台生長發育的葡萄。此時正值果肉開始變色的時期，一串葡萄裡長了各種顏色的果實。請一顆一顆地表現出不同果實的顏色差異。

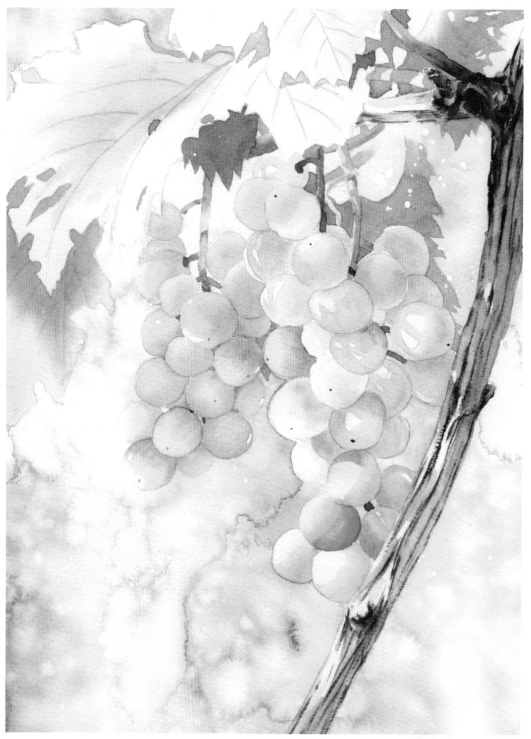

實際尺寸：33.2×25.2cm

01 需要的顏料和道具

使用的顏料
（背景）

深綠　咪唑啉銅黃　螢光橙

使用的顏料
（果實、單色）

深綠　茜草紅　螢光橙

使用的顏料
（果實、
混色）
咪唑啉銅黃 + 深綠 = Ⓐ　咪唑啉銅黃 + 茜草紅 = Ⓑ　我的3色〔焦茶色系〕
其他道具　留白膠

使用的顏料
（果軸、
葉子、樹枝）
我的3色〔茶色系〕　我的3色〔綠色系〕　咪唑啉銅黃　深綠　我的3色〔焦茶色系〕

使用的畫筆

圓頭筆（8號～10號）
上色用
2～3枝

使用的畫筆

毛刷
上色用、濕筆用
1枝

面相筆
上色用
1枝

平頭筆（12號）
乾擦法用
1枝

平頭筆（18號）
潑濺用
1枝

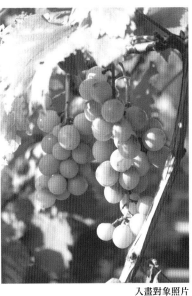
入畫對象照片

02 勾勒底稿 ➡ 留白

打完底稿後，將多餘的草稿線擦除。

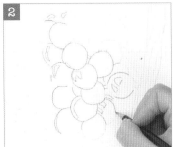
用鉛筆描繪留白部分的輪廓。

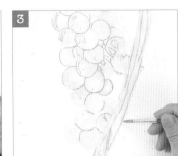
將留白膠塗在畫面前方的葡萄果實和粗枝。

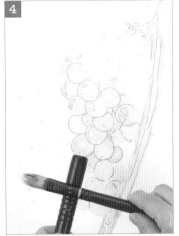
運用潑濺法將留白膠彈濺在葡萄的周邊。

遮蓋完成後的樣子。讓留白膠完全乾透。

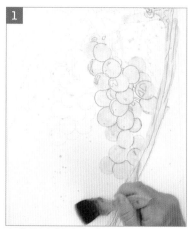

在整張畫紙塗上清水。在顏料未乾前，一口氣進行到下一頁的步驟 6。

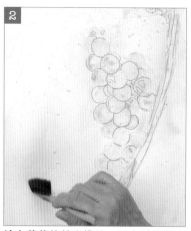

塗上薄薄的螢光橙後，馬上重疊塗上薄薄的深綠。

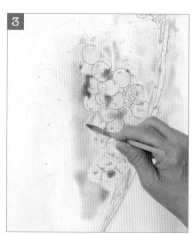

疊上深一點的深綠。

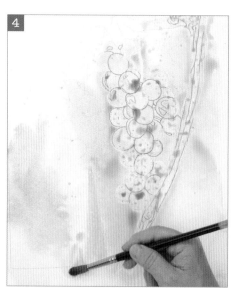

繼續塗上深一點的螢光橙。

舊毛巾

將畫紙直立，塗上含水量充足且深一點的深綠。

藉由將畫紙直立，使塗上的顏料自然往下流，可呈現出獨特的表現。作畫前先在底下墊一塊舊毛巾，避免往下流的顏料弄髒桌子。

像蹺蹺板般地傾斜畫紙幾次，使顏料上下流動（▶p.60）。

一邊注意光線射入的部分和陰影部分，一邊為背景著色。

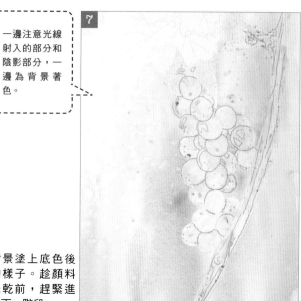

背景塗上底色後的樣子。趁顏料未乾前，趕緊進行下一階段。

用手指蘸取清水。

用紙巾擦拭留白膠上的顏料（因為顏料不會乾掉）。

在顏料未乾前，將水彈濺在整張畫紙上，製作出渲染效果（▶p.36）。請一邊想像背景的葡萄串，一邊施作。依顏料乾掉的情況，可以產生出形狀各異的渲染色塊。

由於留白膠與留白膠之間容易積存顏料，請用畫筆輕輕擦拭。

用螢光橙和深綠以濕畫法（▶p.34）塗繪畫面左上角的空間。

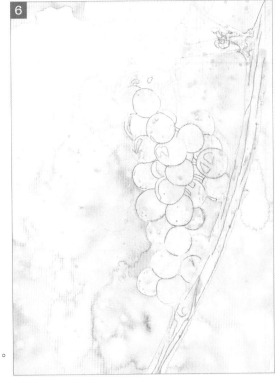

背景完成後的模樣。讓其完全乾透。

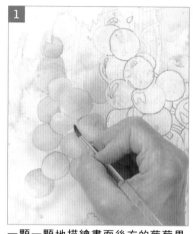
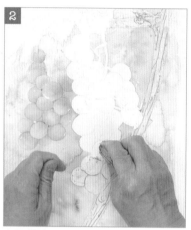
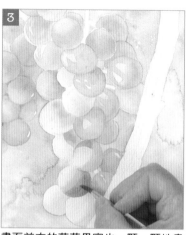

一顆一顆地描繪畫面後方的葡萄果實。每一顆果實有各自不同的色調，請仔細觀察後再畫。

步驟 1 乾了之後，將留白膠去除剝取。確實去除乾淨，注意不要有遺漏掉的部分。

畫面前方的葡萄果實也一顆一顆地畫上。果實從開始轉紅、到幾乎轉成紅色，有非常多種的面貌。

✓ 不同顏色果實的描繪方法

❖ 綠色果實

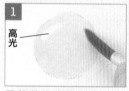

高光

用薄薄的深綠打底。高光處留白。

一邊注意果實形狀呈圓弧形，一邊重疊塗上較深的深綠。

為了呈現自然的漸層，用畫筆使顏色柔和的融合在一起。

趁步驟 3 未乾前，運用我的3色〔焦茶色系〕畫入尖端處的點（雌蕊脫落的痕跡）。

❖ 帶黃色的綠色果實

用 Ⓐ 色塗上薄薄的底色。高光處留白。

一邊注意果實形狀呈圓弧形，一邊重疊塗上較深的深綠。

為了呈現自然的漸層，用畫筆使顏色柔和的融合在一起。

趁步驟 3 未乾前，運用我的3色〔焦茶色系〕畫入尖端處的點，即完成。

❖ 帶紅色的綠色果實

用 Ⓑ 色塗上薄薄的底色。高光處留白。

一邊注意果實形狀呈圓弧形，一邊重疊塗上較深的茜草紅。

在果實的下半部重疊塗上螢光橙，使顏色融合在一起。

趁步驟 3 未乾前，運用我的3色〔焦茶色系〕畫入尖端處的點，即完成。

06 描繪果軸

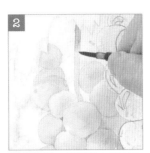

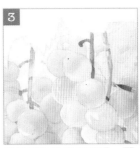

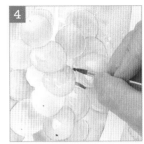

運用我的3色〔綠色系〕薄薄地塗在果軸顏色較深的部分。

趁未乾前，重疊塗上我的3色〔茶色系〕，使顏色融合在一起。

其他果軸沿用步驟 1 ～ 2 同樣方式塗繪。

由於果實之間也看得到果軸，以同樣方式塗繪。

07 描繪葉子

運用我的3色〔綠色系〕畫出葡萄背後所看見的葉子。

用以同樣方式畫出其他的葉子。

先用咪唑啉銅黃為葡萄上部的大片葉子塗上底色，再塗上深綠。高光處要留白不上色。

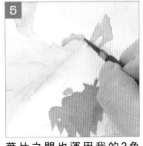

從步驟 3 塗上顏色的葉子下方露出來的葉片，用咪唑啉銅黃和深綠以濕畫法著色。

葉片之間也運用我的3色〔綠色系〕加入陰影的部分，使葉子的輪廓清楚呈現。

果實、果軸、葉子繪製完成的模樣。讓顏料完全乾燥。

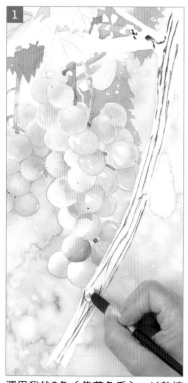

運用我的3色〔焦茶色系〕,以乾擦法(▶p.56)畫出樹枝上的紋理。

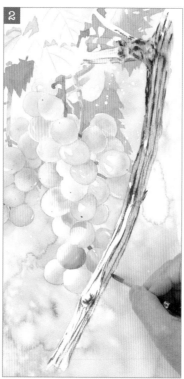

顏料乾了以後,運用我的3色〔茶色系〕薄薄地塗滿整個樹枝。

顏料乾了以後,運用稍微深一點的我的3色〔茶色系〕,疊塗在樹枝顏色較深的部分。

從葉間露出來的樹枝也重疊塗上我的3色〔茶色系〕。

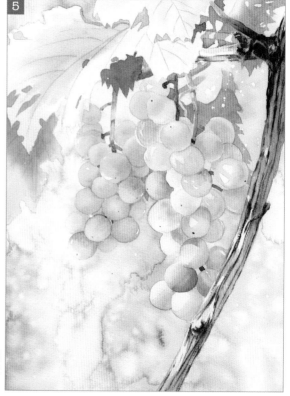

最後,調整整體的色調,畫作就完成了。

Part 5

挑戰描繪
自然的風景畫！

描繪自然的風景　其1

❖ 楓樹的公園 ❖

試著描繪楓樹的公園。要表現出楓樹的模樣，重點在於有效地運用黃色和紅色。黃色以咪唑啉銅黃塗上顏色，紅色以朱紅（Hue）進行潑濺。一開始的留白，要藉由潑濺來遮蓋近景的樹葉，

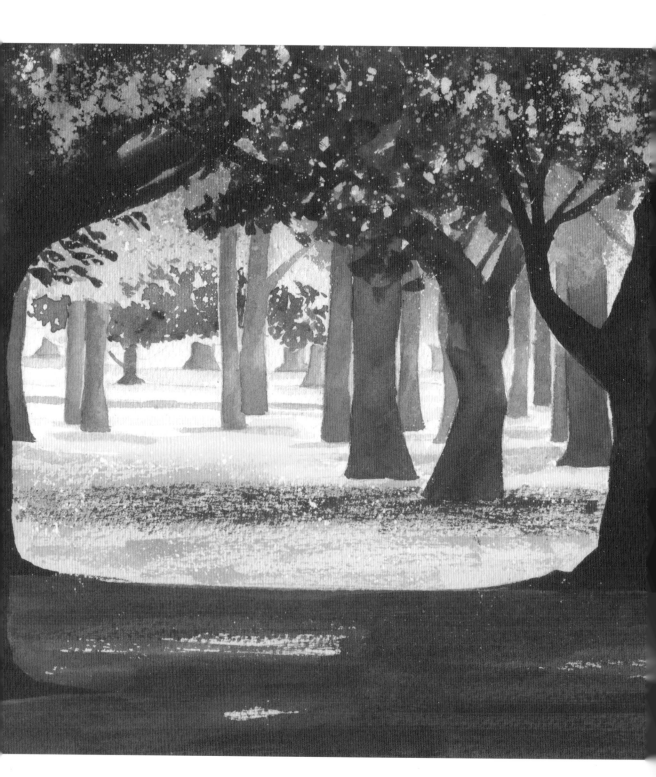

表現葉子受到陽光照射閃耀的模樣。最後，枯葉覆蓋的地面以乾擦法加以繪製。

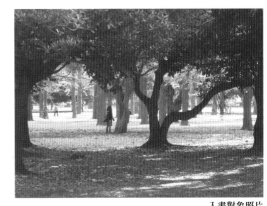

入畫對象照片

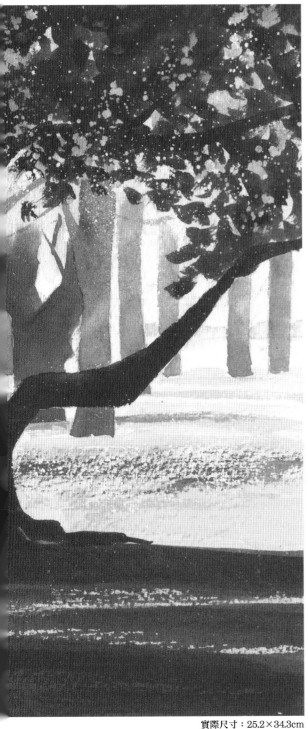

實際尺寸：25.2×34.3cm

01 需要的顏料和道具

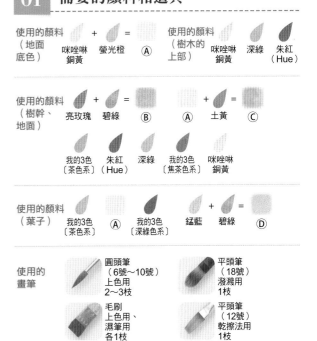

| 使用的顏料（地面底色） | 咪唑啉銅黃 + 螢光橙 = Ⓐ | | 使用的顏料（樹木的上部） | 咪唑啉銅黃　深綠　朱紅（Hue） |

| 使用的顏料（樹幹、地面） | 亮玫瑰 + 碧綠 = Ⓑ　Ⓐ + 土黃 = Ⓒ |
| 我的3色〔茶色系〕　朱紅（Hue）　深綠　我的3色〔焦茶色系〕　咪唑啉銅黃 |

| 使用的顏料（葉子） | 我的3色〔茶色系〕Ⓐ　我的3色〔深綠色系〕　錳藍 + 碧綠 = Ⓓ |

| 使用的畫筆 | 圓頭筆（6號～10號）上色用 2～3枝　　平頭筆（18號）潑濺用 1枝
毛刷 上色用、濕筆用 各1枝　　平頭筆（12號）乾擦法用 1枝 |

| 其他 | 留白膠 |

95

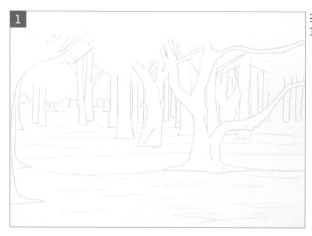

打完底稿後，將多餘的
草稿線擦除。

將留白膠潑濺
（▶p.64）在樹
木的上部。

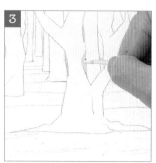

樹幹之間的縫隙也要塗上留白
膠。

完成遮蓋後的樣子。
讓留白膠完全乾透。

03 為地面塗上底色 ➡ 將顏料潑濺在樹木的上部

在地面的部分塗上一層清水。

趁步驟 1 未乾前，先在整體地面塗上Ⓐ色。

趁步驟 2 未乾前，富有變化地為地面塗上較深的Ⓐ色。

在整體樹木上部塗上清水，趁未乾時塗上咪唑啉銅黃。

趁步驟 4 未乾前，先潑濺上少許的深綠（▶p.54），再潑濺上朱紅（Hue）。

事先放置另一張紙遮擋，防止顏料潑到下方的地面。

別的紙張

步驟 5 乾了後，再次將朱紅（Hue）潑濺在紙面上。

別的紙張

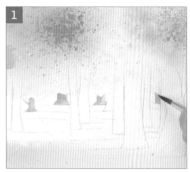

用Ⓑ色畫出最遠的樹幹。

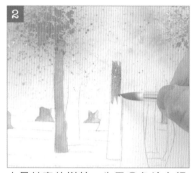

中景較亮的樹幹，先用Ⓒ色塗上顏色。

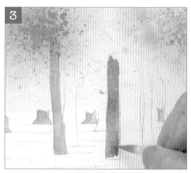

趁未乾前，重疊塗上少許的朱紅（Hue）。

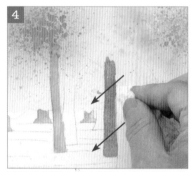

迅速地用紙巾擦去顏料，表現光線射入的模樣。

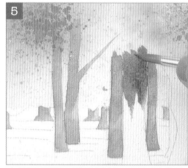

中景顏色深一點的樹幹，先運用我的3色〔茶色系〕塗上顏色。

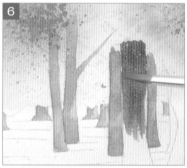

趁未乾前，重疊塗上少許的朱紅（Hue）。

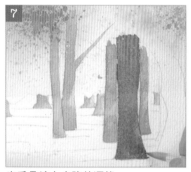

也重疊塗上少許的深綠。

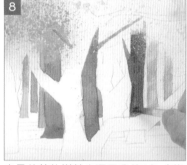

中景的其他樹幹也運用我的3色〔茶色系〕塗上顏色，加入少許朱紅（Hue）。

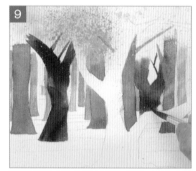

運用我的3色〔茶色系〕調入少點水分畫出顏色深的樹幹。

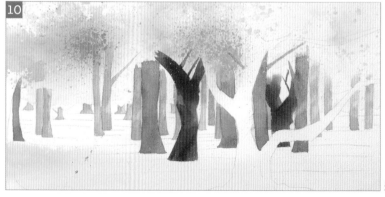

將中景樹幹畫完後的模樣。

05 描繪近景的樹幹 ➡ 描繪遠景到中景的樹木葉子

運用我的3色〔焦茶色系〕畫
出近景的樹幹。

顏色要重一點。

運用我的3色〔焦茶色系〕塗繪畫面中的右側樹幹，
顏色要重一點。

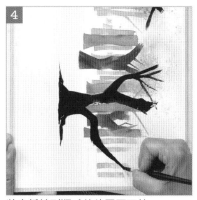

將畫紙轉到順手的位置再下筆。

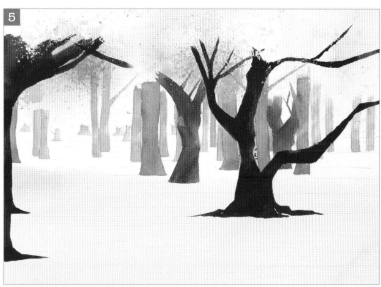

將近景樹幹畫完後的模樣。

請一邊注意樹葉茂
密的感覺，一邊揮
動畫筆。

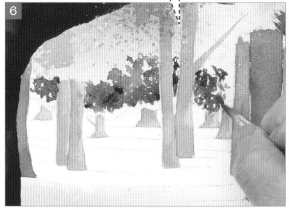
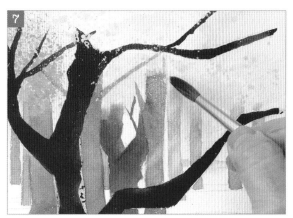

運用我的3色〔綠色系〕畫出遠景樹木的葉子。

一邊觀察中景樹木的平衡，一邊重疊塗上Ⓐ色。

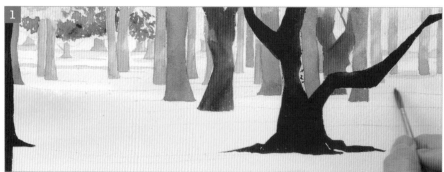

從遠處的地面開始塗繪。仔細觀察入畫對象照片，一邊塗繪一邊在地面加入變化。首先，塗上咪唑啉銅黃。

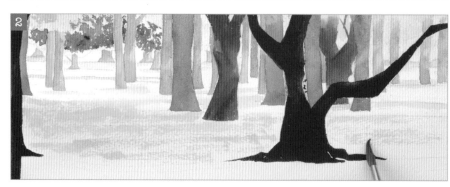

步驟 **1** 乾了後，用 ⓒ 色塗繪中景一帶的地面。用水分含量較低的筆，以帶有乾擦（▶p.56）的感覺上色。

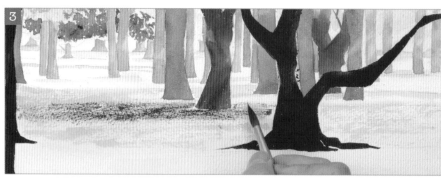

步驟 **2** 乾了之後，以乾擦法將我的3色〔焦茶色系〕疊塗在落在地面上的樹影部分。

運用我的3色〔深綠色系〕畫出近景的樹木葉子。因為是近景，對於葉子的描寫會比p.99的步驟 **6** （遠景）更仔細。

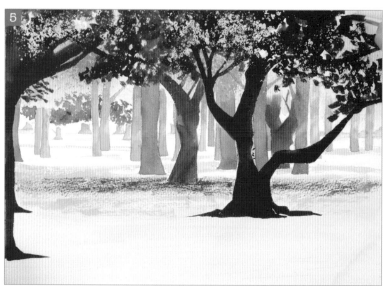

地面和近景的樹木葉子畫完後的模樣。

確認顏料全都乾了之後，將所有留白膠去除。

用手指觸摸，仔細確認留白膠是否去除乾淨。

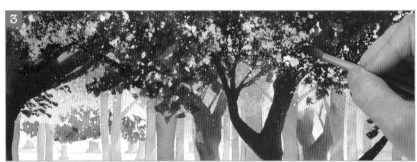

用 Ⓓ 色塗繪近景樹葉揭下留白膠的部分。

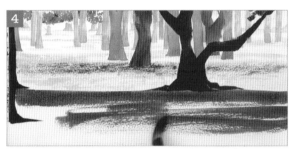

以乾擦法在前方的地面塗上我的3色〔焦茶色系〕。

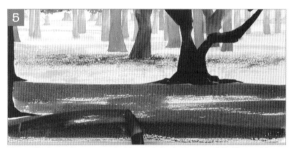

步驟 4 乾了之後，以乾擦法塗上我的3色〔焦茶色系〕，顏色要重一點。

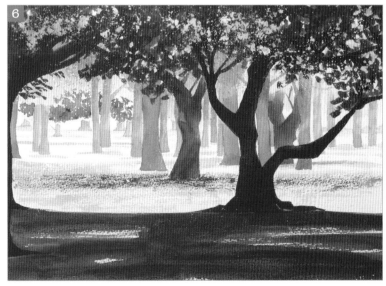

最後，調整整體的色調，畫作就完成了。

描繪自然的風景　其2

❖ 天空和大樹和草原 ❖

位在長野縣野邊山高原的「山梨樹」據說樹齡有200～300年，以它為中心構成夢幻又壯大的朝霞光景。整體取自照片，山的形狀與朝日的模樣則取自照片來構圖。運用濕畫法技法，將複數顏

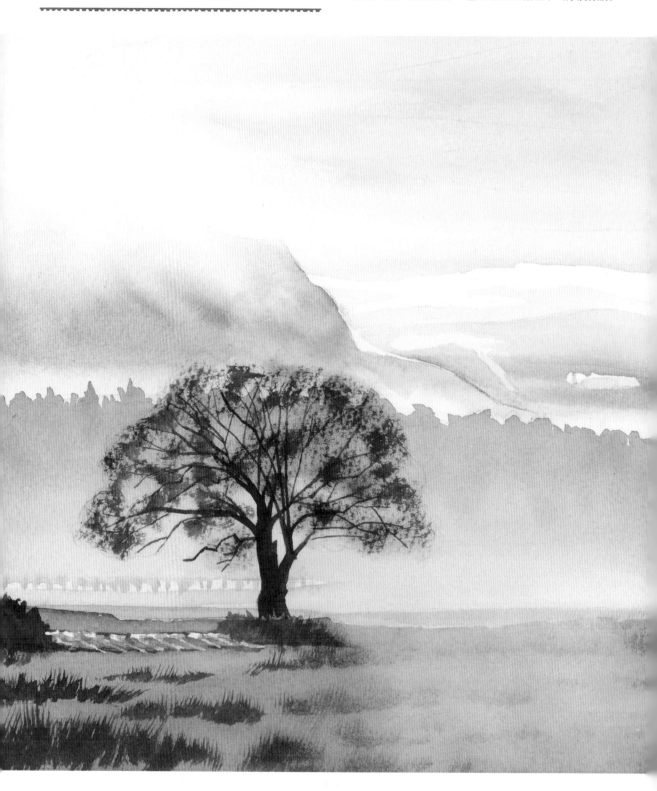

色慢慢疊加上去，來表現複雜色調的美麗天空。藉由使用科技海綿擦洗，表現陽光射入時的莊嚴感。

入畫對象照片①

入畫對象照片②

實際尺寸：25.2×34.3cm

01 需要的顏料和道具

| 使用的顏料（天空） | 螢光橙 | 亮玫瑰 | 錳藍 + 淺群青 = Ⓐ | Ⓐ + 亮玫瑰 = Ⓑ |

使用的顏料（山、樹林）　亮玫瑰　Ⓐ　螢光橙　Ⓑ　我的3色〔茶色系〕

使用的顏料（大樹、草原、中景的樹木）　我的3色〔焦茶色系〕　我的3色〔綠色系〕　我的3色〔茶色系〕　我的3色〔深綠色系〕　Ⓑ

使用的畫筆　圓頭筆（6號～10號）上色用、濕筆用、乾擦法用2～3枝　　面相筆上色用1枝

平頭筆　上色用（筆尖呈分散狀的特殊筆）（Holbein Series 500c Resable No.4）1枝

其他　 留白膠　 科技海綿　 噴霧器

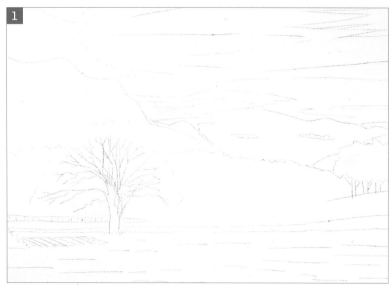

打完底稿後，將多餘的草稿線擦除。

在太陽光照射的部分和雲的亮部塗上留白膠（▶p.44）。

大樹旁邊反光強烈的地面也塗上留白膠。

遮蓋完成後的樣子。
讓留白膠完全乾透。

03 描繪天空

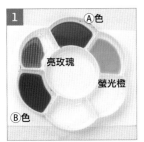

準備螢光橙、亮玫瑰、Ⓐ
色、Ⓑ色。

在天空的部分塗上一層清水。在未乾前，
一口氣完成步驟 1 ～ 6 。

首先，塗上螢光橙。

接下來，以濕畫法（▶
p.34）疊上亮玫瑰。

繼續以濕畫法疊上Ⓑ色。

再以濕畫法疊上Ⓐ色。

04 描繪遠山

為遠景的山塗上一層清水後，塗上Ⓐ色，趁未乾前，用較深的Ⓐ色疊塗在下側。

為左側的山整體塗上清水後，用螢光橙和亮玫瑰以濕畫法疊塗在上部。

趁步驟 2 未乾前，在下部塗上Ⓑ色。

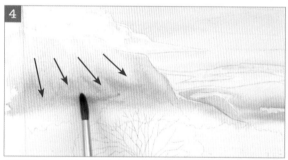

用乾筆（▶p.41）擦洗（▶p.40）步驟 2 與步驟 3 的交界處。

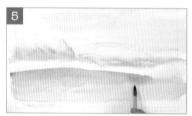

為前方的樹林塗上一層清水後，再塗上我的3色〔茶色系〕。

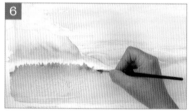

趁未乾前，運用我的3色〔茶色系〕畫入樹林的輪廓。

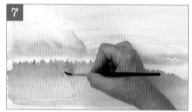

趁未乾前，以濕畫法在各處加入Ⓑ色。

利用天空和山使用過的Ⓑ色，來使畫面產生變化。

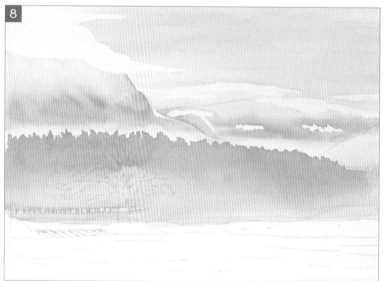

步驟 7 乾了後，揭下天空和山的部分的留白膠。去除後的樣子。

05 描繪草原

草原不塗上水分（※），在上端部分塗上少許的我的3色〔綠色系〕，再以濕畫法塗上我的3色〔茶色系〕。

※因為希望運用筆觸，所以一開始不在草原塗上水。

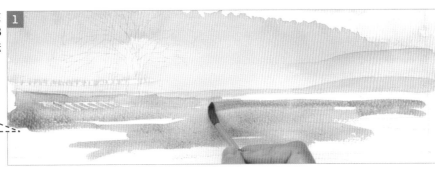

在步驟 1 未乾之前，以濕畫法重疊塗上我的3色〔綠色系〕。

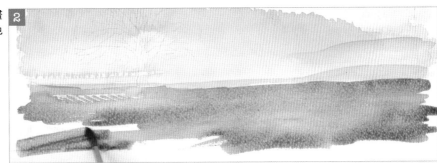

步驟 1 乾了之後，以水分較少的我的3色〔深綠色系〕描繪出雜草。

使用筆尖呈散狀的特殊筆。

（Holbein Series 500c Resable No.4）

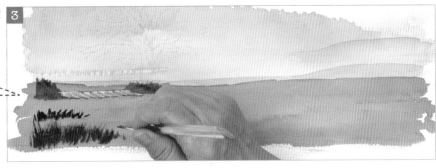

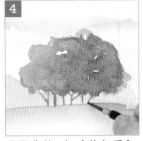

運用我的3色〔茶色系〕繪製右端中景的樹木，趁未乾前，一邊注意光的方向，一邊用 ⑧色畫出陰影。

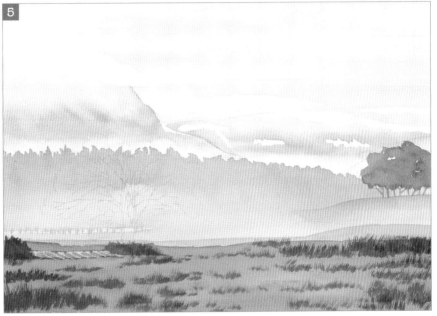

草原完成了。

107

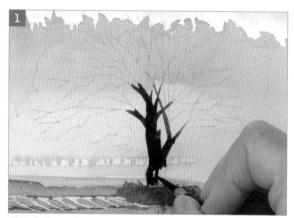

運用我的3色〔焦茶色系〕繪製大樹的樹幹。

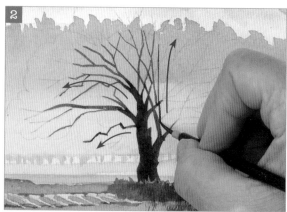

樹枝也運用我的3色〔焦茶色系〕繪製。描繪時,將畫筆從樹幹往外畫,就能畫出自然的樹枝。

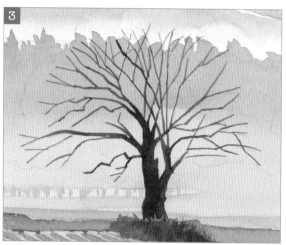

將所有樹枝畫完的模樣。

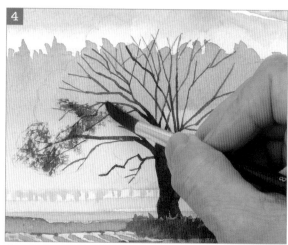

步驟 3 乾了以後,運用我的3色〔焦茶色系〕畫出葉子。將畫筆中的水分減少,運用乾擦法(▶p.56)加以繪製。

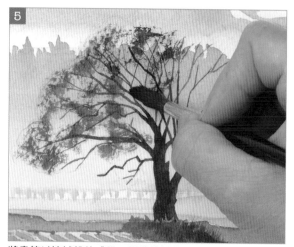

將畫筆以擦拭般的感覺,繼續繪製葉子。

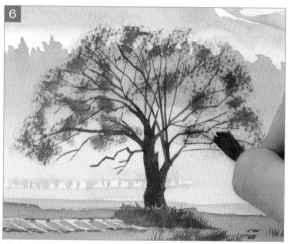

完成樹葉。

準備科技海綿（▶p.14）。

為了表現陽光射入的模樣，以科技海綿擦拭左邊天空顏色的交界處，使之產生暈染（圖Before & After）。

Before

顏色的交界處

▼

After

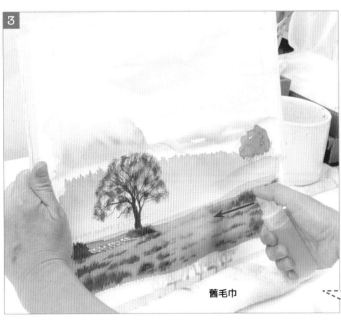

舊毛巾

將畫紙直立，使用噴霧瓶（右邊照片）將清水噴在（噴灑法▶p.58）草原中央光線照射到的部分。

噴灑前先在底下墊一塊舊毛巾，避免往下流的顏料弄髒桌子。

噴霧瓶

讓顏料完全乾透。

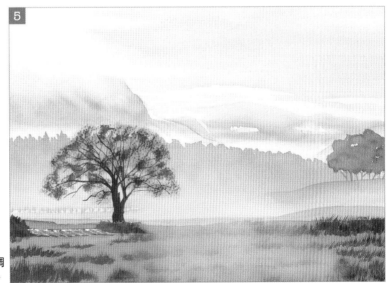

揭下大樹左側的留白膠，最後調整整體的色調，畫作就完成了。

109

描繪自然的風景　其3

❖ 寧靜的河面和巨樹 ❖

巨樹的厚重感與河面的寧靜感形成對比，給人留下印象的作品。由於希望巨樹下有近景，因此把近處的草叢（照片2）加入畫面中。事先在沿著草叢與巨樹旁生長的樹木留白是重點。後方樹林

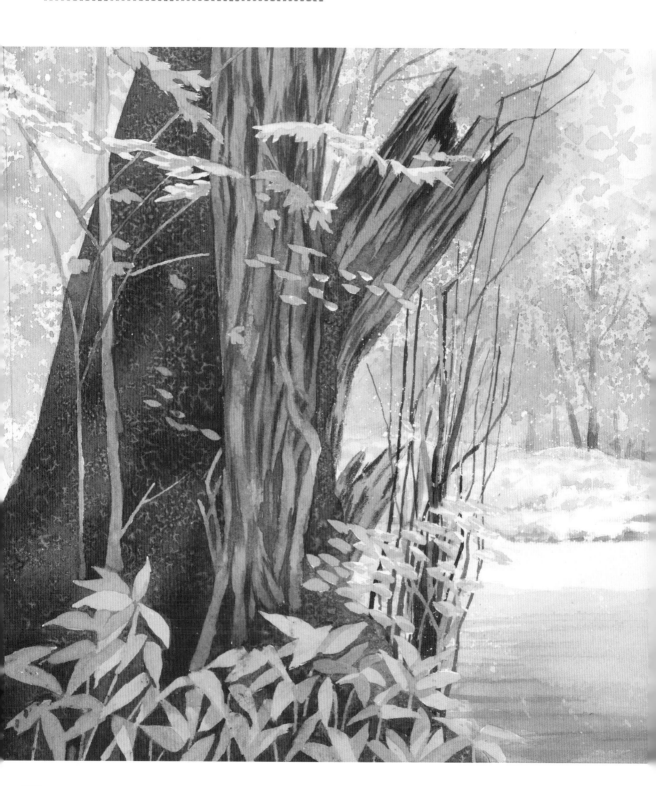

的樹葉全部以潑濺效果呈現，出乎意料地很快完成了這幅作品。請試著挑戰看看。

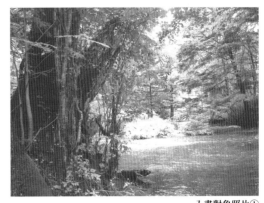
入畫對象照片①

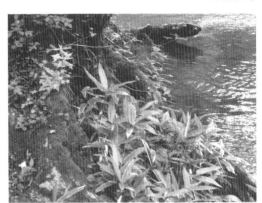
入畫對象照片②

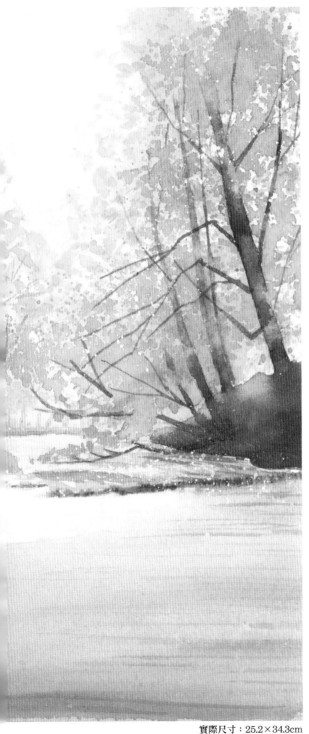
實際尺寸：25.2×34.3cm

01 需要的顏料和道具

使用的顏料
（背景的樹木）

深綠 ＋ 咪唑啉銅黃 ＝ Ⓐ 螢光橙 我的3色〔茶色系〕 深綠 我的3色〔焦茶色系〕

使用的顏料
（水面）

碳酸銅藍 咪唑啉銅黃 螢光橙 我的3色〔藍綠色系〕 我的3色〔茶色系〕

使用的顏料
（巨樹與樹葉）

深綠 我的3色〔茶色系〕 我的3色〔綠色系〕 我的3色〔深綠色系〕 我的3色〔焦茶色系〕

使用的畫筆

圓頭筆（6號～10號）上色用、濕筆用 2～3枝

平頭筆（18號）潑濺用1枝

平頭筆（尼龍毛）（12號）乾擦法用 1枝

0號筆 上色用 1枝

面相筆 上色用 1枝

其他 留白膠 鹽

111

打完底稿後,將多餘的
草稿線擦除。

事先把留白
膠底下的線
條畫得重一
點(▶p.45)。

將留白膠塗在巨樹旁邊的樹木
部分。

別的紙張

在巨樹周圍放置別的紙張加以遮
蓋,進行潑濺處理。

以吸管為細樹枝塗上留白膠。

前方的草叢也塗上留白膠。

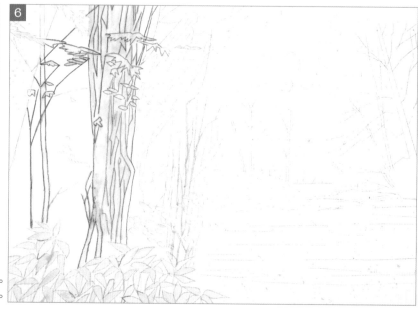

遮蓋完成後的樣子。
讓留白膠完全乾透。

03 為背景的樹木進行潑濺

為背景的樹木著色。首先,在樹木的部分整體塗上清水。
在未乾前,一鼓作氣完成步驟 1 ～ 5 。

為背景的樹木部分整體塗上薄薄的Ⓐ色。

視需要將別的紙張裁
剪成想要遮蓋的形
狀。

用稍微深一點的Ⓐ色,在背景的樹木部分進行潑濺處理(▶p.54)。事
先放置另一張紙擋住不想潑濺的部分。

繼續用Ⓐ色為樹木部分整體進行潑濺處理。

之後塗繪巨樹的顏色
比較深,即使沒有留
白的巨樹部分濺到顏
料,也沒關係。

潑濺完後的
模樣。

之後會再次進行潑濺,不過這
裡要先讓顏料乾透。

別的紙張

別的紙張

步驟 6 乾了之後，這次一邊注意遠近感，一邊用深一點的深綠，在樹木部分整體進行潑濺。

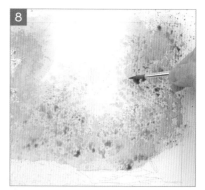

拿開別的紙張，將乾筆（▶p.41）按壓在過於飛散的顏料上，以減輕力道。

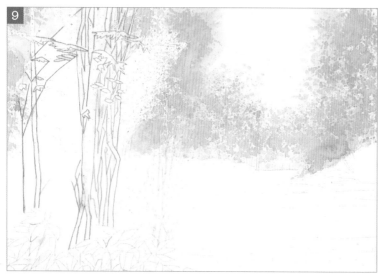

第二次潑濺完後的模樣。
讓顏料乾透。

04 描繪背景樹木下的陰影與後面的小丘

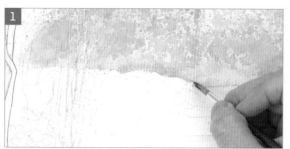

在樹木下的陰影部分塗上清水，再薄薄地塗上螢光橙和我的3色〔茶色系〕。

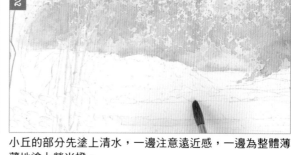

小丘的部分先塗上清水，一邊注意遠近感，一邊為整體薄薄地塗上螢光橙。

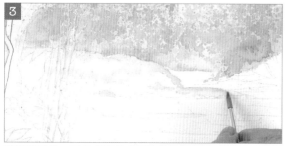

稍微乾了後，用Ⓐ色塗繪小丘的綠色部分。

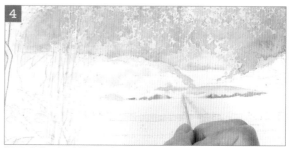

運用我的3色〔茶色系〕塗繪水際部分的陰影，再次用螢光橙塗在小丘上。

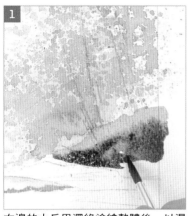

右邊的小丘用深綠塗繪整體後,以濕畫法(▶p.34)疊上我的3色〔焦茶色系〕。

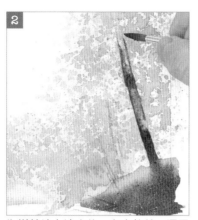

為樹幹塗上清水後,在未乾前,運用我的3色〔焦茶色系〕塗上顏色。

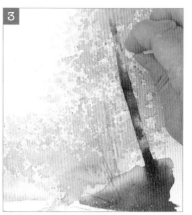

稍微乾了後,用紙巾按壓光和葉子的部分,擦洗茶色(▶p.40)。

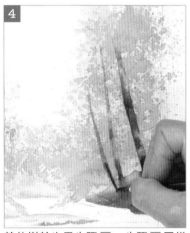

其他樹幹也用步驟 2 ～步驟 3 同樣方式塗上顏色。

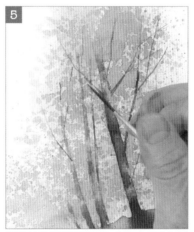

細樹枝也運用我的3色〔焦茶色系〕描繪出來。

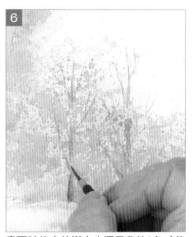

畫面較後方的樹木也運用我的3色〔焦茶色系〕加以繪製。由於位在遠處,薄薄地塗上畫面,呈現出遠近感。

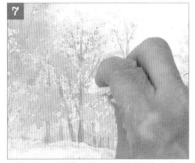

未乾前,用紙巾按壓吸除顏料,表現光的方向。

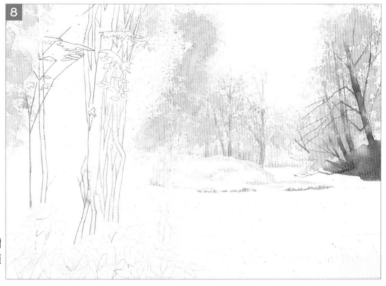

背景樹木的葉子、樹幹、小丘畫完後的模樣。

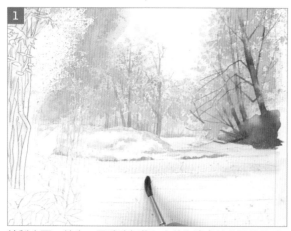

繪製水面。首先,用碳酸銅藍和土黃為遠處的水面薄薄地塗上顏色。

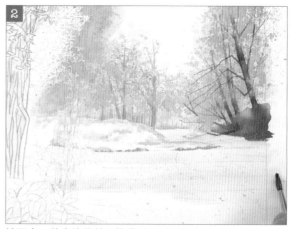

接下來,將少許的螢光橙疊塗在碳酸銅藍的水面上。

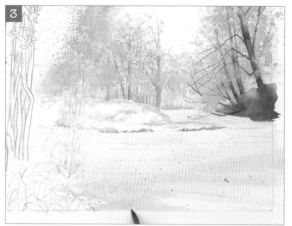

前方的水面,以略帶濕畫法的感覺,將碳酸銅藍疊塗在螢光橙的水面上。

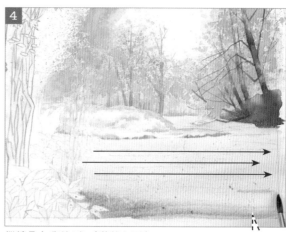

繼續疊上我的3色〔藍綠色系〕。

> 塗繪水面時,用水平的運筆方式來著色。

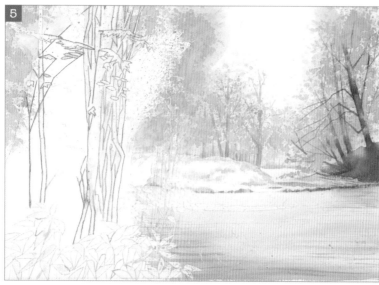

將我的3色〔藍綠色系〕、我的3色〔茶色系〕、碳酸銅藍,慢慢地疊塗在水面整體,調節色調的濃淡。

首先，運用我的3色〔茶色系〕為巨樹塗上一層底色。

趁步驟 1 未乾前，運用我的3色〔綠色系〕以濕畫法加上陰影。

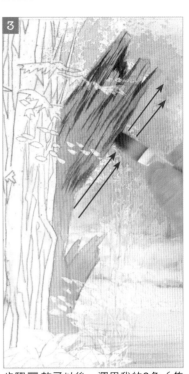

步驟 2 乾了以後，運用我的3色〔焦茶色系〕以乾擦法的方式塗繪樹木表面。建議使用平頭筆比較容易塗繪。

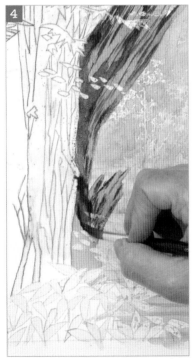

步驟 3 乾了以後，運用我的3色〔深綠色系〕塗繪樹木表面的青苔部分。

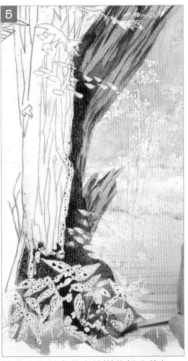

接著也為前方茂密的樹葉部分著色。由於做了留白處理，可一口氣塗滿顏色。

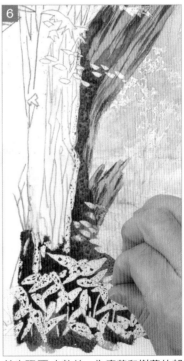

趁步驟 5 未乾前，為青苔和樹葉的部分撒鹽（▶p.52）。

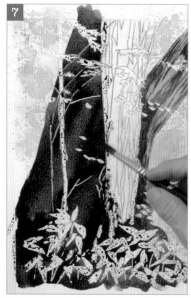

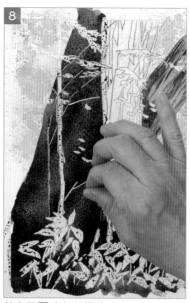

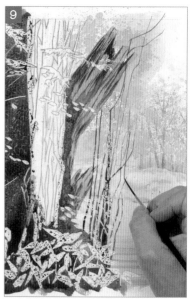

運用我的3色〔深綠色系〕塗繪巨樹的粗樹幹。在各處擦洗顏料，呈現出樹木的質感。

趁步驟 7 未乾前撒鹽。

運用我的3色〔焦茶色系〕塗繪生長於巨樹右側的細枝樹木。

08　完成畫作

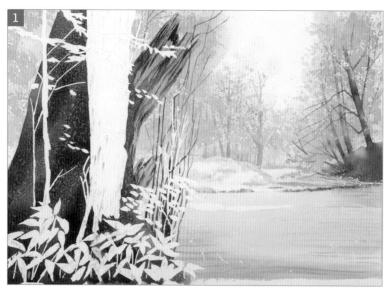

讓整體乾燥之後，揭下所有的留白膠，去除鹽。

用手指觸摸，確認有無遺漏之處。

巨樹旁依偎生長著細枝樹木，為前方的葉子部分再次塗上留白膠。

步驟 3 乾了以後，運用我的3色〔茶色系〕繪製巨樹左前方的細枝。

運用我的3色〔綠色系〕繪製巨樹前方的茂密樹葉。

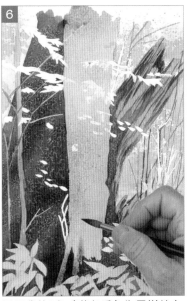

運用我的3色〔茶色系〕為巨樹前方的細枝部分塗上底色。

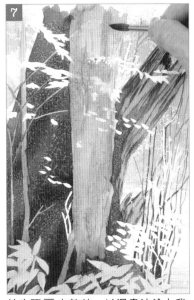

趁步驟 6 未乾前，以濕畫法塗上我的3色〔綠色系〕加入陰影。

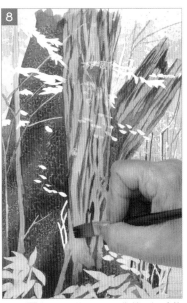

步驟 7 乾了以後，運用我的3色〔焦茶色系〕以略帶乾擦法的方式塗繪樹木表面。平頭筆比較容易塗繪。

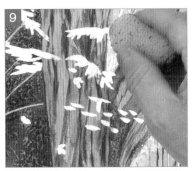

步驟 8 乾了以後，揭下在步驟 3 施作的留白膠。

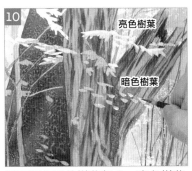

亮色樹葉

暗色樹葉

揭下留白膠的樹葉部分，亮色樹葉用深綠、暗色樹葉用我的3色〔綠色系〕來繪製。

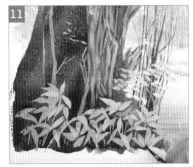

運用我的3色〔綠色系〕塗繪前方的茂密葉影。

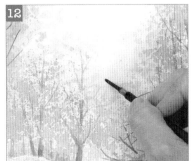

後方的樹木畫入少量的深綠，調整樹葉的色調。

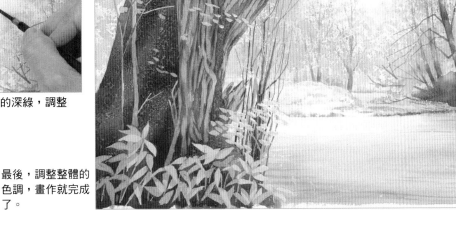

最後，調整整體的色調，畫作就完成了。

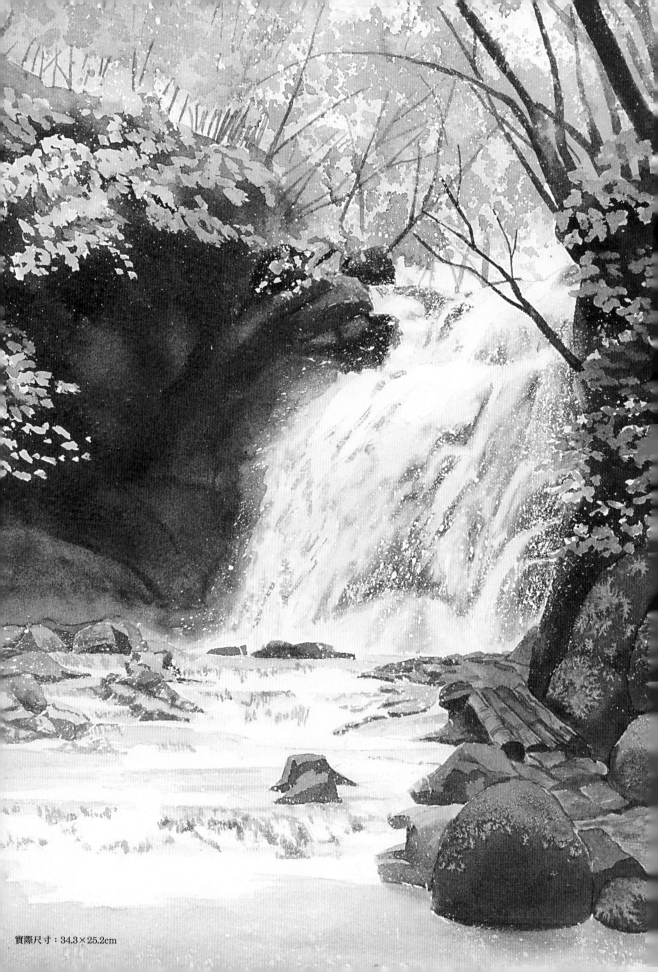

實際尺寸：34.3×25.2cm

描繪自然的風景　其4

❖ 壯觀的瀑布和溪谷 ❖

　　本書最後所描繪的是水花飛濺的壯觀瀑布與溪谷的風景。作品中運用了留白的應用、潑濺、擦洗、濕畫法、撒鹽等所有技法。試著將至目前為止所學到的技巧加以運用。

01　需要的顏料和道具

| 使用的顏料（背景的樹木） | 深綠 | ＋ 咪唑啉銅黃 | ＝ Ⓐ | 我的3色〔綠色系〕 | 我的3色〔焦茶色系〕 | 使用的顏料（瀑布） | 碳酸銅藍 | 我的3色〔焦茶色系〕 |

| 使用的顏料（岩肌、岩石、河面） | 我的3色〔茶色系〕 | 我的3色〔焦茶色系〕 | 我的3色〔綠色系〕 | 我的3色〔深綠色系〕 | 我的3色〔茶色系〕 | ＋ 碳酸銅藍 | ＝ Ⓑ | 我的3色〔藍綠色系〕 | 碧綠 |

使用的畫筆
- 圓頭筆（6號～10號）上色用、濕筆用 2～3枝
- 面相筆 上色用 1枝
- 平頭筆（18號）潑濺用 1枝

其他
- 留白膠
- 牙刷
- 鹽

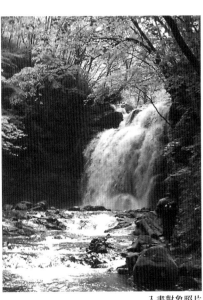

入畫對象照片

02　勾勒底稿 ➡ 第1次留白

為了表現出瀑布的水流飛沫，將留白膠潑濺（▶ p.64）在瀑布的附近。

用筆蘸取留白膠，塗在瀑布下方陽光照射強烈的地方。

別的紙張　別的紙張　別的紙張

瀑布附近的激烈水花，使用牙刷潑濺留白膠，就能呈現更加激烈的表現。事先放置另一張紙擋住不想潑濺的部分。

第1次留白後的模樣。

用Ⓐ色為背景樹木的樹葉部分施作潑濺（▶p.54）。事先放置另一張紙擋住不想潑濺的部分。

為背景樹木的樹葉部分塗上清水，趁未乾前，薄薄地塗上Ⓐ色。

繼續將Ⓐ色潑濺在紙面上。

步驟3乾了以後，進一步運用我的3色〔綠色系〕進行潑賤。

繼續運用我的3色〔綠色系〕施作潑賤。

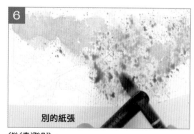

繼續潑賤。

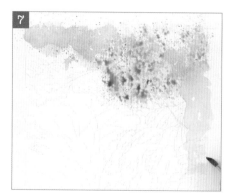

拿開別的紙張，在右端和左上的草叢附近將Ⓐ色塗抹開來。

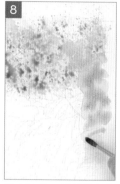

趁未乾前，重疊塗上我的3色〔綠色系〕。

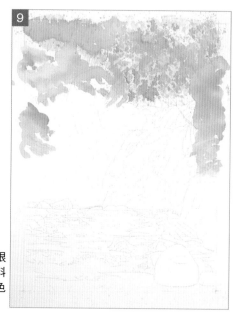

讓步驟8完全乾透。根據水彩顏料的特性，顏料乾掉後，以潑濺方式著色的顏色會變淡。

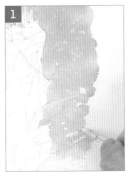

右端的草叢部分（步驟 **4**-①）有很多葉子，一片一片地為葉子留白（▶p.44）。

左上的岩石附近（步驟 **4**-②）也有葉子，為葉子留白。

也為左邊岩石附近（步驟 **4**-③）的葉子留白。

第2次留白後的模樣。

樹幹的塗法請參考p.115。

別的紙張

以背景樹木的左上一帶為中心，再一次輕輕地將我的3色〔綠色系〕潑灑於紙面上。

運用我的3色〔焦茶色系〕繪製背景樹木的樹幹和樹枝。最前方的樹幹畫重一點，其他則稍微淡一點。

將遠處的樹幹和樹枝畫的又細又淡，來呈現遠近感。

將右端繁茂處整體一口氣塗上我的3色〔焦茶色系〕。

在步驟 **1** 施作留白的葉子部分，焦茶色被撥開來。

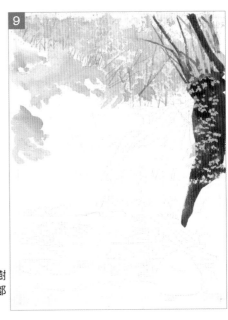

背景樹木的樹幹、樹枝、右端的繁茂處都畫出來了。

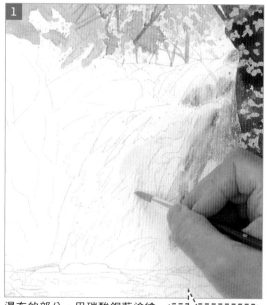

瀑布的部分，用碳酸銅藍塗繪水流，運用我的3色〔焦茶色系〕塗繪隨處可見的岩肌。

水面白色反光的部分不塗色，運用畫紙的白色。

使用碳酸銅藍和我的3色〔焦茶色系〕交互塗繪，細心繪製。

準備2枝畫筆用來塗繪碳酸銅藍用和我的3色〔焦茶色系〕，畫的時候交替拿在手上就很好畫。

仔細觀察光的白、水的流動、岩肌後再下筆。

不小心畫太重時，趁未乾前，用紙巾印在紙面上，調整濃度。

瀑布繪製完成的模樣。

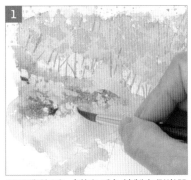

1 運用我的3色〔茶色系〕繪製左側岩肌頂部一帶。

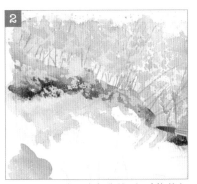

2 趁未乾前，重疊塗上我的3色〔焦茶色系〕。

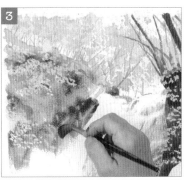

3 用水分較少的我的3色〔綠色系〕，描繪左側的岩肌。

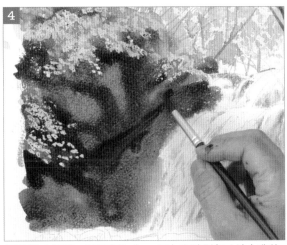

4 步驟 3 未乾前，以濕畫法（▶p.34）在陰影部分塗上我的3色〔深綠色系〕。

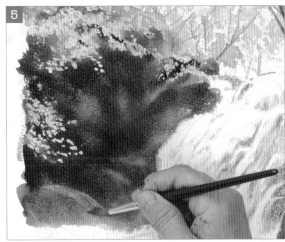

5 趁步驟 4 未乾前，塗上一些我的3色〔焦茶色系〕加入變化。

6 瀑布交界部分的岩肌，用畫筆擦洗顏料（▶p.40）。

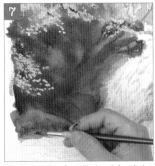

7 將我的3色〔深綠色系〕塗在步驟 6 擦洗過後的顏色交界處，使顏色融合在一起。

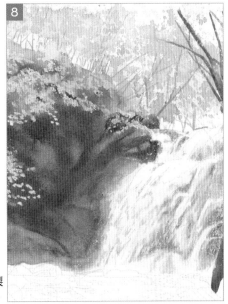

8 左側岩肌繪製完成的模樣。

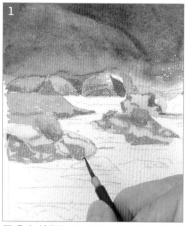

用⑧色繪製河中的岩石。偏綠色的部分，重疊塗上我的3色〔綠色系〕。

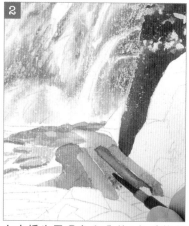

丸太橋也用⑧色和我的3色〔綠色系〕加以繪製。

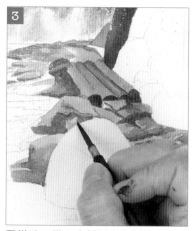

同樣地，從丸太橋循序畫到前方的岩石。

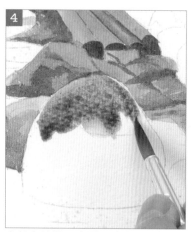

右前方的岩石先運用我的3色〔綠色系〕打上底色。

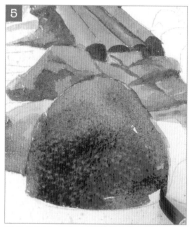

趁步驟4未乾前，以濕畫法塗上我的3色〔茶色系〕和我的3色〔深綠色系〕。

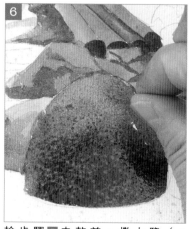

趁步驟5未乾前，撒上鹽（▶p.52）。

丸太橋右側的岩肌也以步驟4～步驟5同樣方式塗繪。

趁步驟7未乾前，撒上鹽。

右下的岩石也以步驟4～步驟5同樣方式塗繪，撒上鹽。

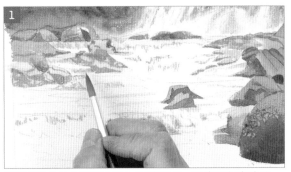

運用我的3色〔藍綠色系〕描繪河面。注意要保留空白,不要塗過頭。

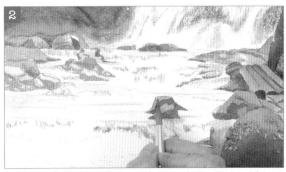

繼續運用我的3色〔藍綠色系〕進行塗繪。為水下透明可見的岩石,薄薄地畫上我的3色〔茶色系〕。

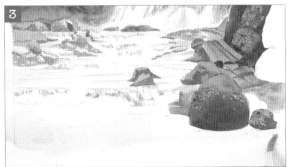

最前面的河面也用我的3色〔藍綠色系〕塗上顏色。

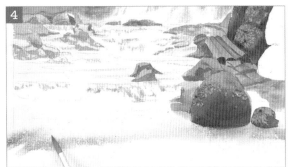

趁步驟 3 未乾前,薄薄地塗上一層我的3色〔茶色系〕。

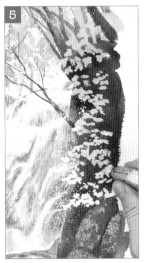

揭下p.123步驟 1 ～步驟 4 所施作的留白膠。

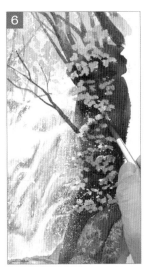

在揭下留白膠的地方塗上我的3色〔綠色系〕。

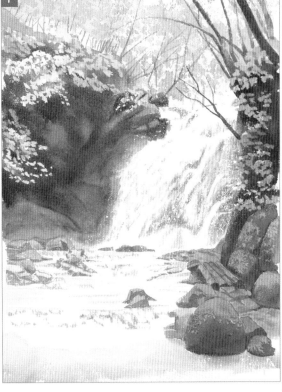

揭下所有的留白膠,將鹽去除,在河面的綠色部分薄薄地塗上碧綠,畫作就完成了。

PROFILE

小林啓子 （Keiko Kobayashi）

1949年出生於日本東京。日本美術家聯盟會員、日本透明水彩會會員（JWS）。
自2000年起開始畫油畫，之後以透明水彩進行創作。
以導入油畫思維的獨特技法和簡單明瞭的説明，擁有許多粉絲。
目前在東京都內經營透明水彩教室。曾舉辦過多次個展、團體展
著有《優雅細緻的自然風景水彩課程》（瑞昇出版）

部落格「小林啟子水彩部屋」 http://mtsk645123.exblog.jp/

2009～2010年　日本水彩展入選
2015年　美國Splash 17「入選」、於日航東京飯店走廊展出個展、台灣國際水彩
　　　　畫展「邀請參展」
2016年　獲頒泰國國際雙年展「特別證書排名中名列第30名作品」
2017年　於京王廣場大飯店藝廊展出個展

TITLE

活用 3 色　畫出百變細膩水彩畫

STAFF

出版	瑞昇文化事業股份有限公司
作者	小林啓子
譯者	劉蕙瑜
總編輯	郭湘齡
責任編輯	張聿雯
文字編輯	徐承義　蕭妤秦
美術編輯	許菩真
排版	二次方數位設計　翁慧玲
製版	印研科技有限公司
印刷	桂林彩色印刷股份有限公司
法律顧問	立勤國際法律事務所　黃沛聲律師
戶名	瑞昇文化事業股份有限公司
劃撥帳號	19598343
地址	新北市中和區景平路464巷2弄1-4號
電話	(02)2945-3191
傳真	(02)2945-3190
網址	www.rising-books.com.tw
Mail	deepblue@rising-books.com.tw
本版日期	2022年3月
定價	380元

ORIGINAL JAPANESE EDITION STAFF

本文編集・デザイン・DTP	アトリエ・ジャム（http://www.a-jam.com/）
撮影	山本 高取／アトリエ・ジャム
校正	株式会社ぷれす
協力	ホルベイン工業株式会社・ホルベイン画材株式会社

國家圖書館出版品預行編目資料

活用3色 畫出百變細膩水彩畫 / 小林啟
子作；劉蕙瑜譯. -- 初版. -- 新北市：瑞
昇文化, 2020.11
128面；18.2 x 25.7公分
ISBN 978-986-401-443-9(平裝)

1.水彩畫 2.繪畫技法

948.4　　　　　　　　109014019